U0051487

阿密迪歐旅行記

Amedeo's Travels

下

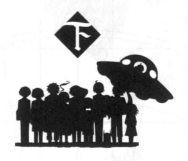

アボガド6

by Avogado6

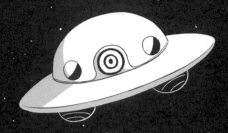

contents

Amedeo's
Travels
下

日文版書籍設計 ◆ 名和田耕平設計事務所
日文版內文排版 ◆ 森健晃

一
雲
之
上
一

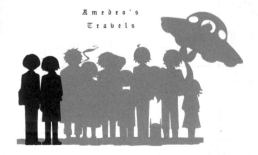

Amedeo's
Travels

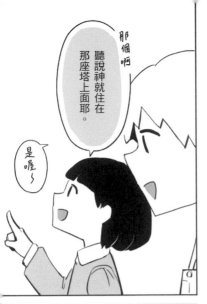

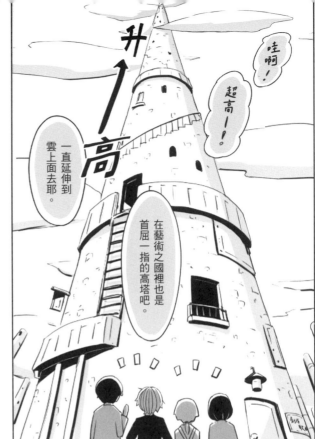

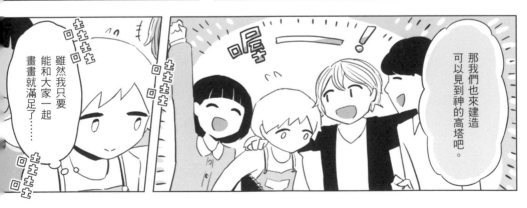

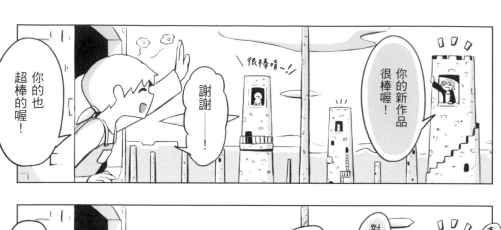

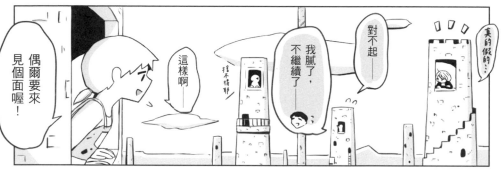

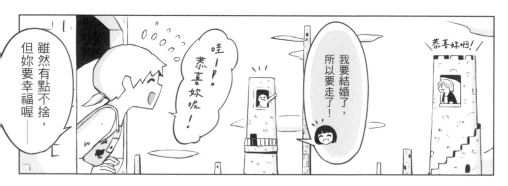

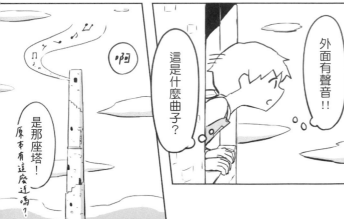

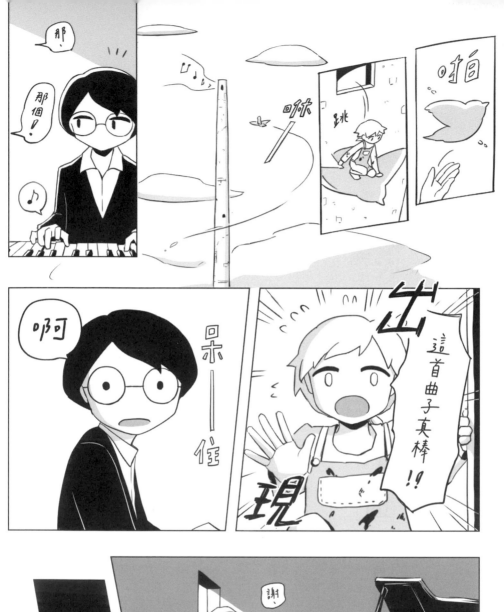
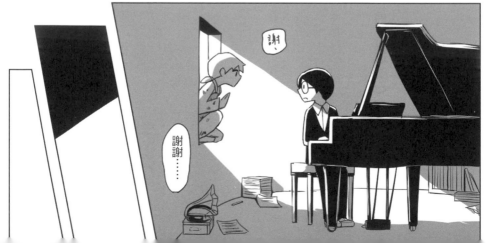

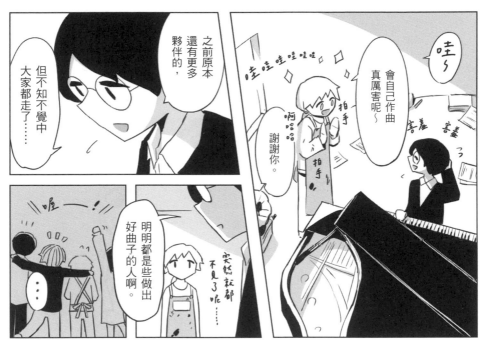

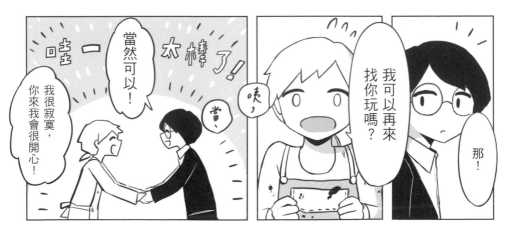

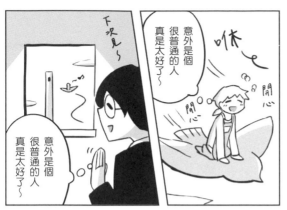

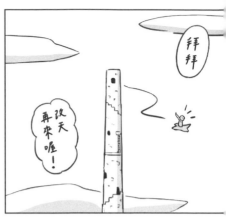

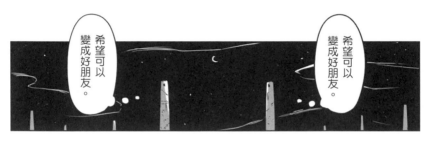

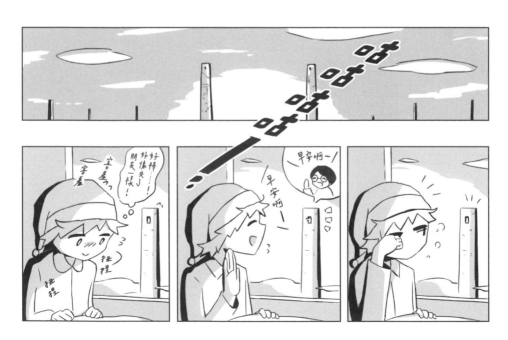

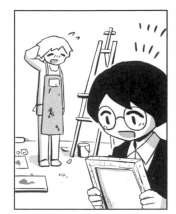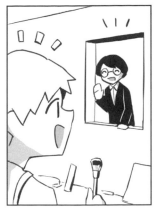

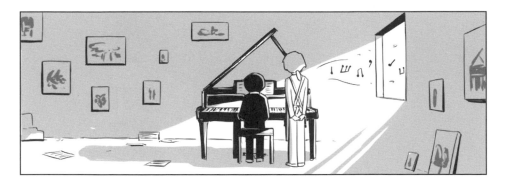

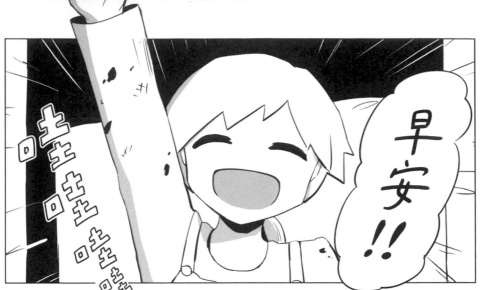

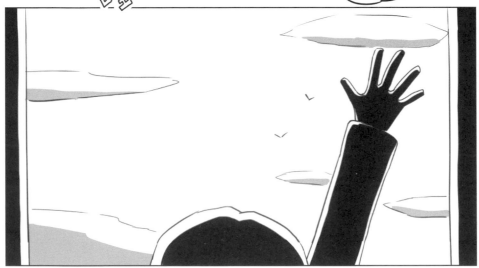

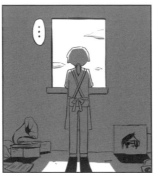

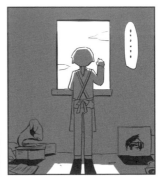

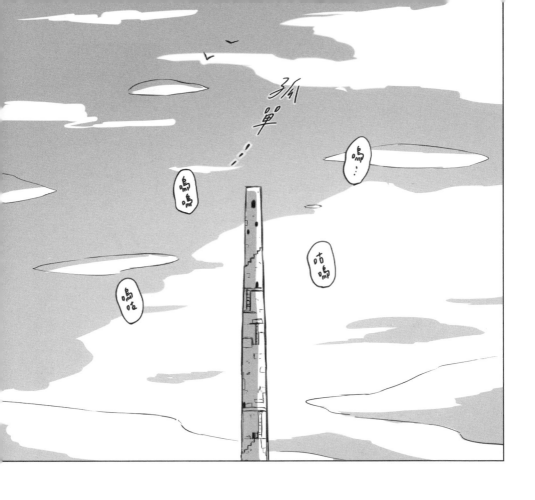

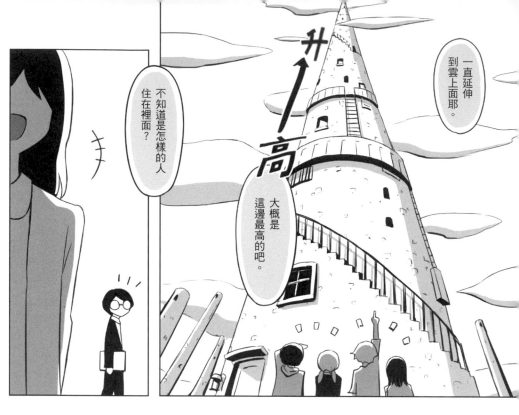

升↑高

一直延伸到雲上面耶。

不知道是怎樣的人住在裡面？

大概是這邊最高的吧。

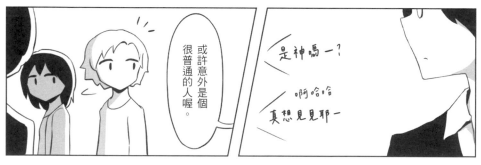

或許意外是個很普通的人喔。

是神嗎一？

啊哈哈
真想見見耶一

你有見過嗎？

呵呵
你說呢？

雲之上 ◆ end

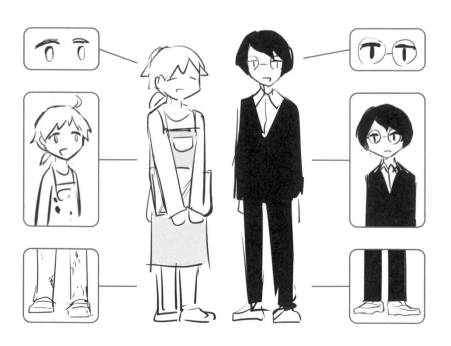

一　長
生
不
死
之
國　一

Amedeo's
Travels

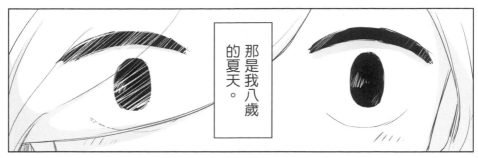

那是我八歲的夏天。

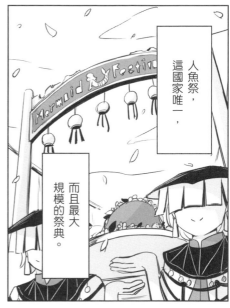

人魚祭，這國家唯一，而且最大規模的祭典。

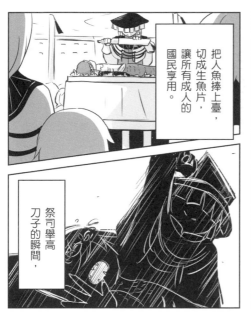

把人魚捧上臺，切成生魚片，讓所有成人的國民享用。

祭司舉高刀子的瞬間，

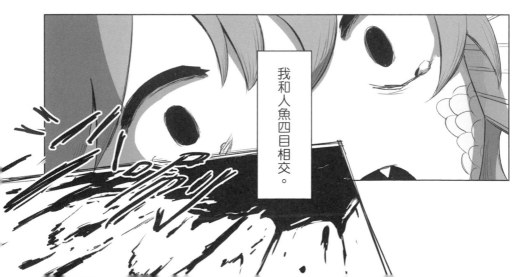

我和人魚四目相交。

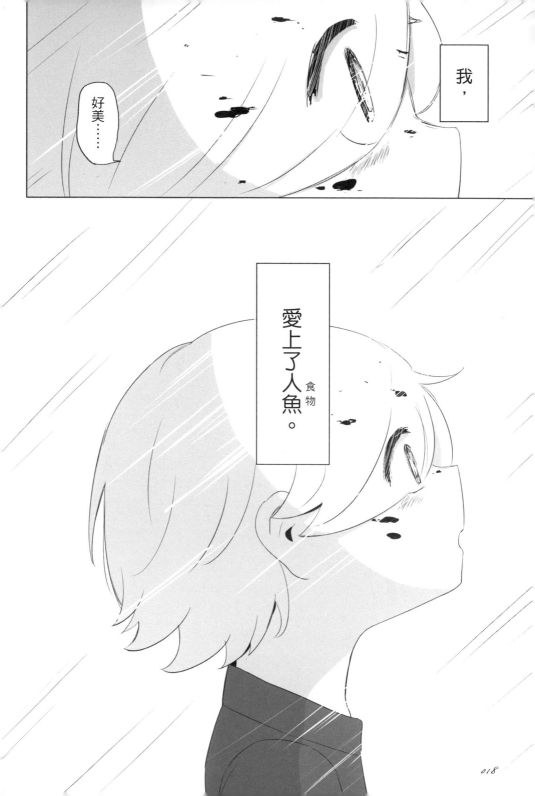

初次見面!

我就是妳的飼育員。

從今天開始,

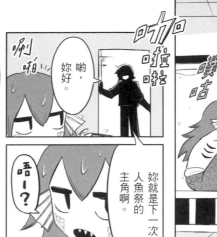

喲,妳好。

咖哩嘩咕
噗咕

咻啪

唔——?

妳就是下一次人魚祭的主角啊。

好痛!
嗄啊!!

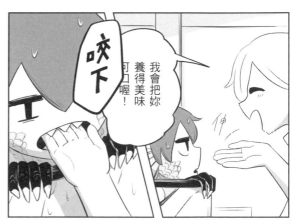

我會把妳養得美味可口喔!

咬下

伸

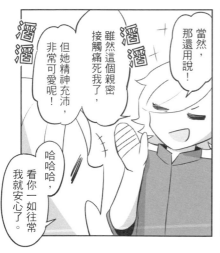

當然,那還用說!

雖然這個親密接觸痛死我了,但她精神充沛,非常可愛呢!

哈哈哈,看你一如往常我就安心了。

潘潘
潘潘

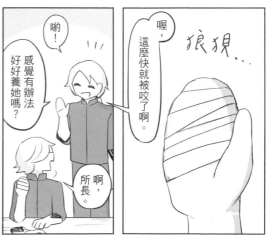

喲!
感覺有辦法好好養她嗎?

喔,這麼快就被咬了啊。

狼狼...

啊,所長。

要是能再抓到幾隻人魚，我們也能毫不猶豫地選擇溫馴的個體了。

但最近歉收啊。

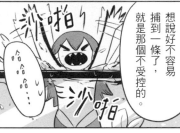

想說好不容易捕到一條了，就是那個不受控的。

沙啪ゥ

喵喵喵⋯

沙啪

要是能人工養殖就好了，但不管怎麼研究都找不到線索啊⋯⋯

甚至讓我們覺得，乾脆研究捕獲技術還比較實際呢。

⋯⋯⋯⋯

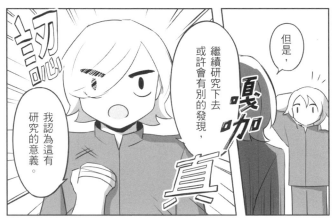

但是，

繼續研究下去或許會有別的發現，我認為這有研究的意義。

認回
嘎咖
真

！

呵，真有你的。

？

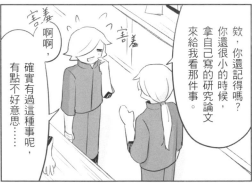

欸，你還記得嗎？你還很小的時候，拿自己寫的研究論文來給我看那件事。

確實有過這種事呢，有點不好意思⋯⋯

害羞啊啊

害羞

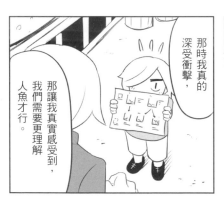

那時我真的深受衝擊，那讓我真實感受到，我們需要更理解人魚才行。

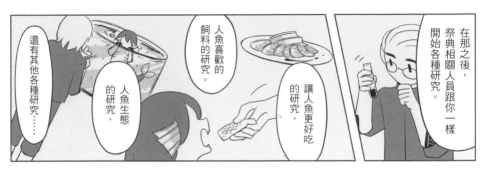

在那之後，祭典相關人員跟你一樣開始各種研究。

人魚喜歡的飼料的研究。

讓人魚更好吃的研究，

人魚生態的研究，

還有其他各種研究⋯⋯

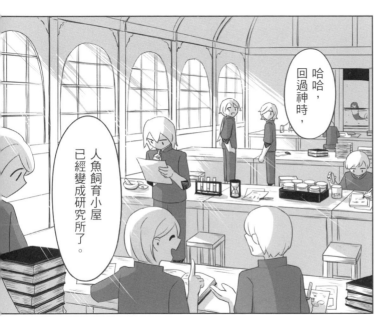

哈哈，回過神時，

人魚飼育小屋已經變成研究所了。

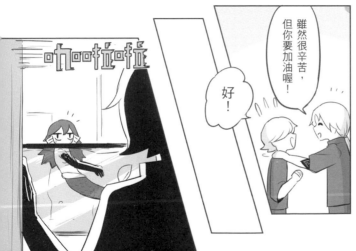

咔啦咔啦

好！

雖然很辛苦，但你要加油喔！

大家都說，由你來當飼育員，一定可以養出最棒的人魚。

哎呀，別這麼說～

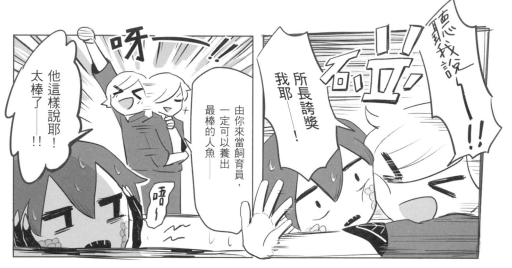

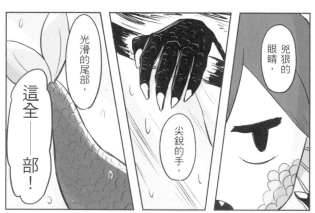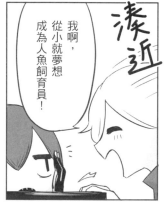

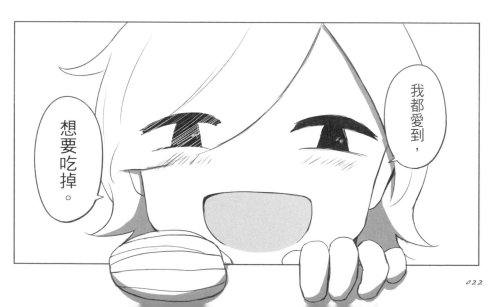

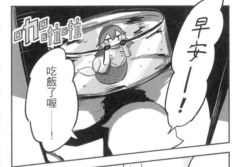

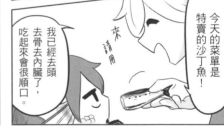

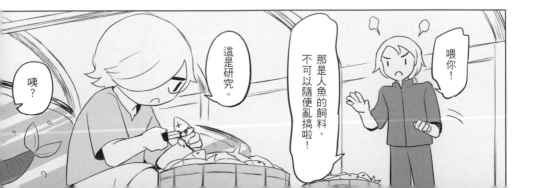

喔喔！吃得比先前更加開心耶！

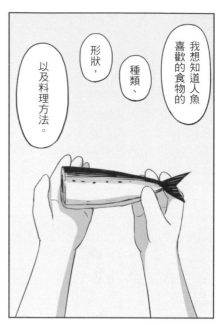

我想知道人魚喜歡的食物的種類、形狀，以及料理方法。

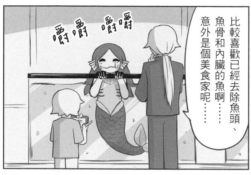

比較喜歡已經去除魚頭、魚骨和內臟的魚啊……意外是個美食家呢……

沙沙 沙沙

人魚筆記
吃魚時比較喜歡去除魚頭、魚骨和內臟

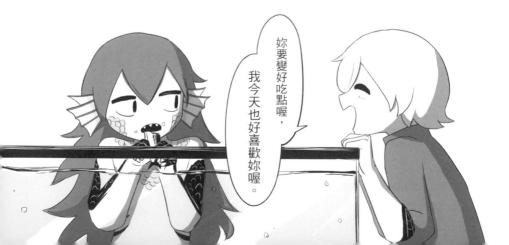

妳要變好吃點喔，我今天也好喜歡妳喔。

咬下

烤魚好好吃喔！

嗯

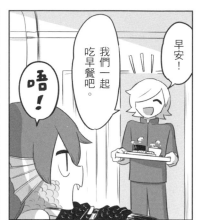

吃早餐吧。

我們一起

唔！

早安！

啾啾

啾啾

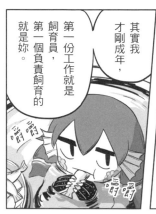

其實我才剛成年，第一份工作就是飼育員，第一個負責飼育的就是妳。

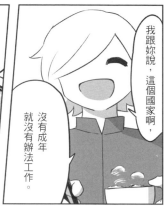

我跟妳說，這個國家啊，沒有成年就沒有辦法工作。

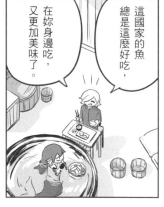

這國家的魚總是這麼好吃，在妳身邊吃，又更加美味了。

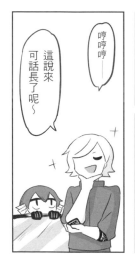

哼哼哼——

可話說來長了呢～

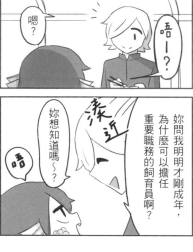

嗯？

唔——？

妳想知道嗎～？

妳問我明才剛成年，為什麼可以擔任重要職務的飼育員啊？

湊近

而我第一個吃的人魚也……

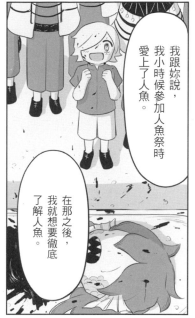
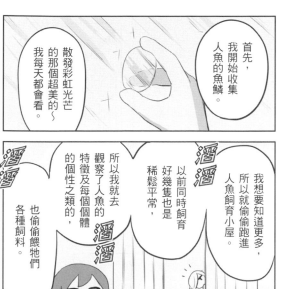

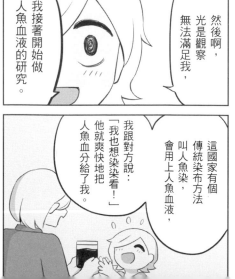

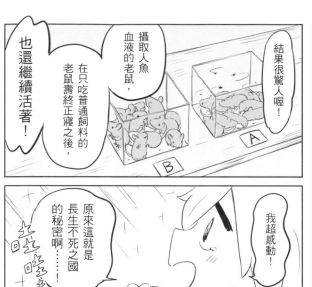

結果很驚人喔!

攝取人魚血液的老鼠,在只吃普通飼料的老鼠壽終正寢之後,

也還繼續活著!

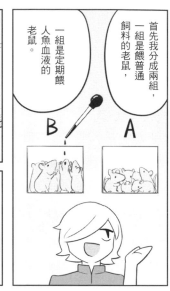

首先我分成兩組,一組是餵普通飼料的老鼠。

一組是餵人魚血液的老鼠。

B　A

我超感動!

原來這就是長生不死之國的秘密啊……

嗚?

結果妳猜發生了什麼事?

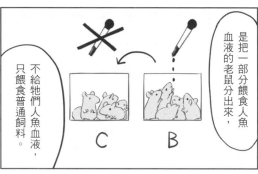

不給牠們人魚血液,只餵食普通飼料。

是把一部分餵食人魚血液的老鼠分出來,

C　B

接下來的實驗,

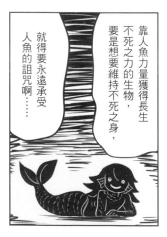

靠人魚力量獲得長生不死之力的生物,要是想要維持不死之身,就得要永遠承受人魚的詛咒啊……

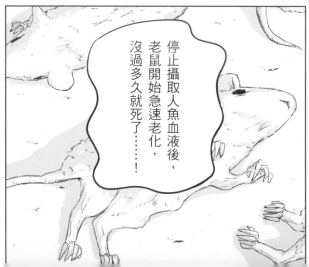

停止攝取人魚血液後,老鼠開始急速老化,沒過多久就死了……!

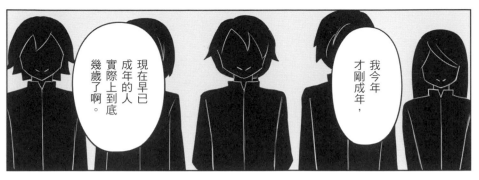

現在早已成年的人實際上到底幾歲了啊。

我今年才剛成年，

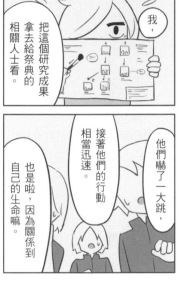

我，把這個研究成果拿去給祭典的相關人士看。

他們嚇了一大跳，接著他們的行動相當迅速。也是啦，因為關係到自己的生命嘛。

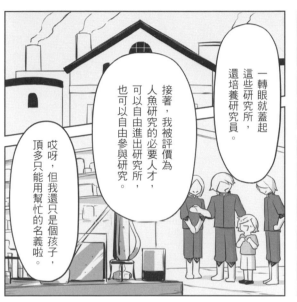

接著，我被評價為人魚研究的必要人才，可以自由進出研究所，也可以自由參與研究。

一轉眼就蓋起這些研究所，還培養研究員。

哎呀，但我還只是個孩子，頂多只能用幫忙的名義啦。

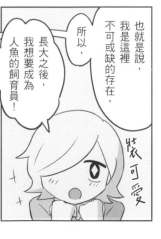

所以，長大之後，我想要成為人魚的飼育員！

也就是說，我是這裡不可或缺的存在，

批衣可愛

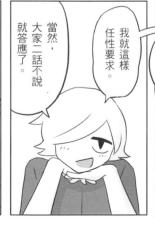

當然，大家二話不說就答應了。

我就這樣任性要求。

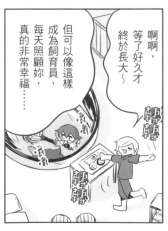

但可以像這樣成為飼育員，每天照顧妳，真的非常幸福……

啊啊，等了好久才終於長大～

轉轉轉轉

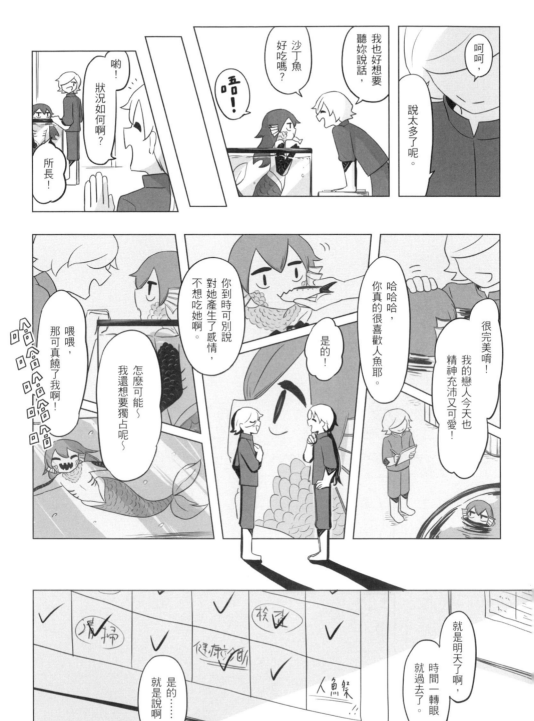

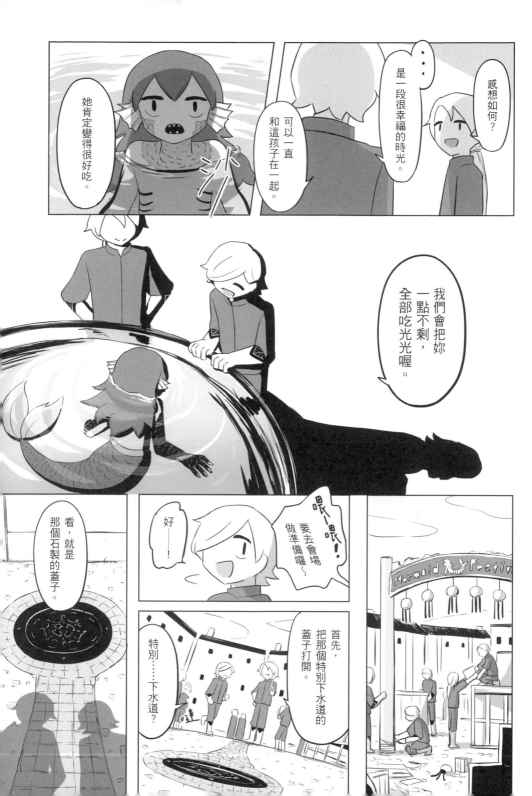

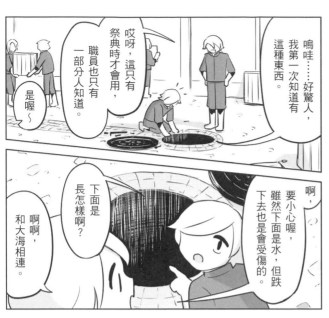

嗚哇……好驚人，我第一次知道有這種東西。

哎呀，這只有祭典時才會用，職員也只有一部分人知道。

是喔～

啊，要小心喔，雖然下去也是會受傷的。

下面是長怎樣啊？

啊啊，和大海相連。

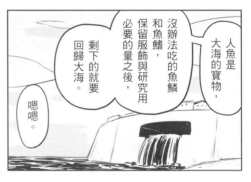

人魚是大海的寶物。

沒辦法吃的魚鱗和魚鰭，保留服飾與研究用必要的量之後，剩下的就要回歸大海。

嗯嗯。

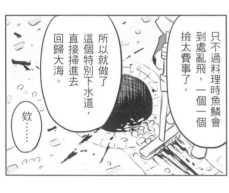

只不過料理時魚鱗會到處亂飛，一個一個撿太費事了。

所以就做了這個特別下水道，直接掃進去回歸大海。

欸……

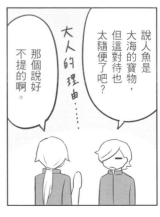

說人魚是大海的寶物，但這對待也太隨便了吧？

那個說好不提的啊。

大人的理由……

好，這樣就全部完成了。

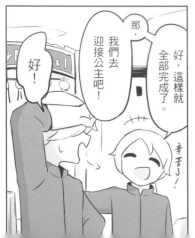

那，我們去迎接公主吧！

好！

辛苦了

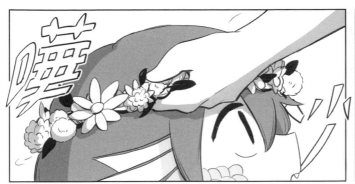
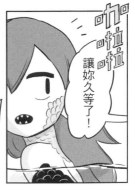

曬

咔拉咔拉

讓妳久等了!

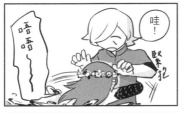

哇!

唔唔～

歐緊抱

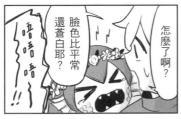

怎麼了啊?

臉色比平常
還蒼白耶?

唔唔唔
～!!

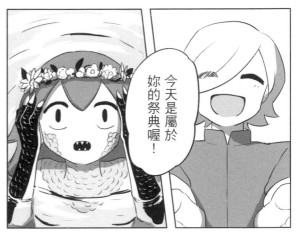

今天是屬於
妳的祭典喔!

啊
……

好、

好的……

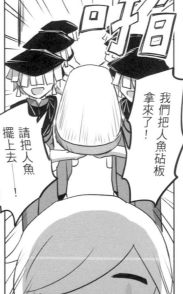

呼咱

我們把人魚砧板
拿來了!

請把人魚——
擺上去——!

唔——

緊抱

乖乖
乖乖

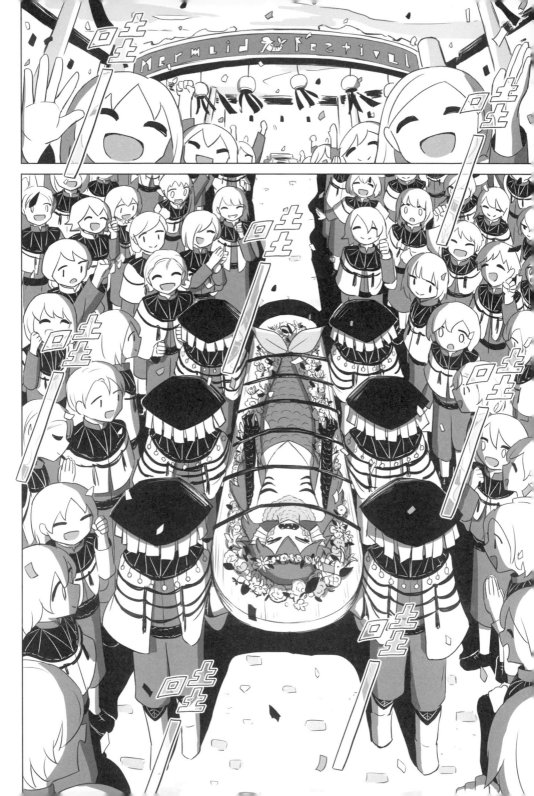

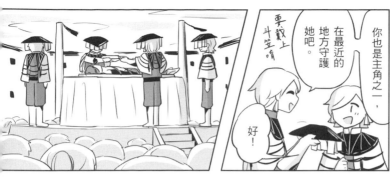

哇啊，好美……

你也是主角之一，在最近的地方守護她吧。

好!

要戴上斗笠喔。

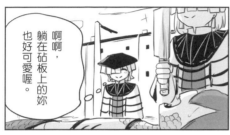

啊啊，躺在砧板上的妳也好可愛喔。

鏘鏘 鏘鏘

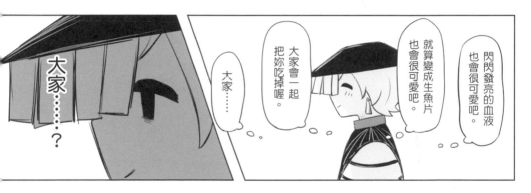

大家……?

大家……

大家會一起把妳吃掉喔。

就算變成生魚片也會很可愛吧。

閃閃發亮的血液也會很可愛吧。

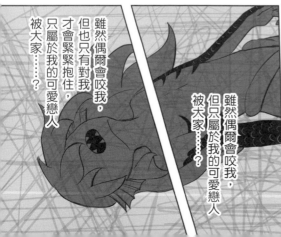
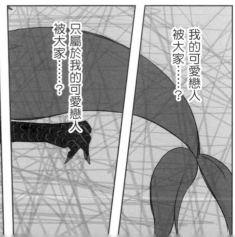

雖然偶爾會咬我，但也只有對我才會緊緊抱住，只屬於我的可愛戀人被大家……?

雖然偶爾會咬我，但只屬於我的可愛戀人被大家……?

只屬於我的可愛戀人被大家……?

我的可愛戀人被大家……?

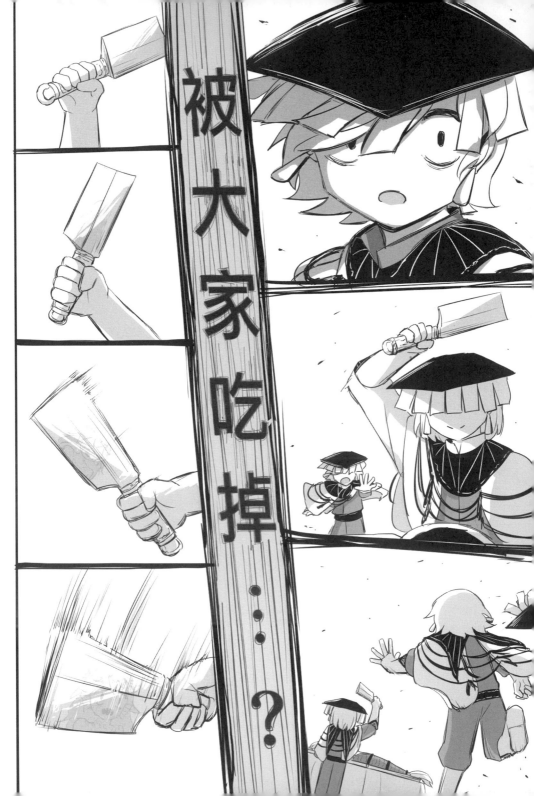

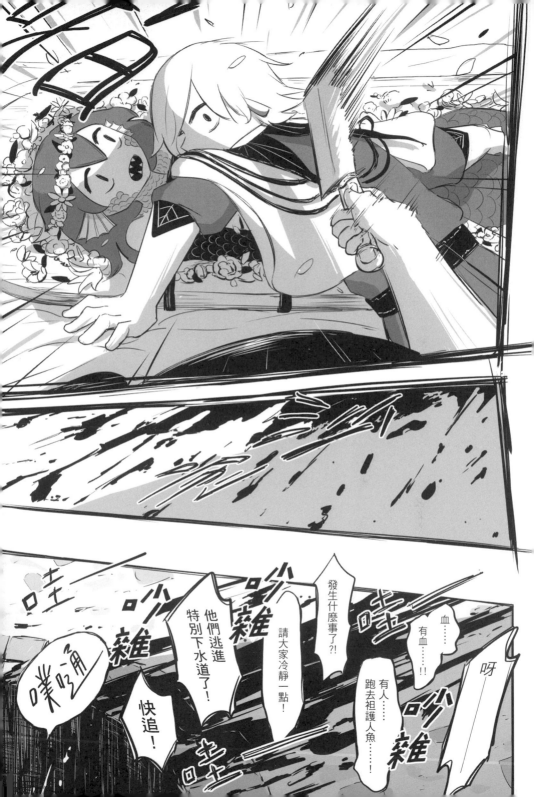

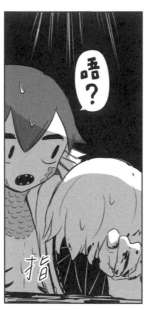

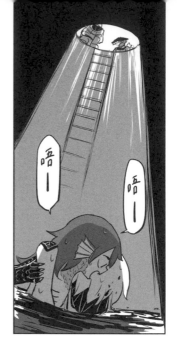

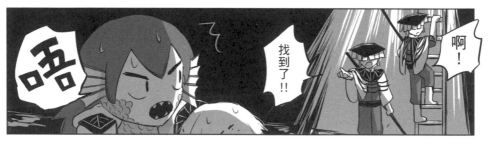

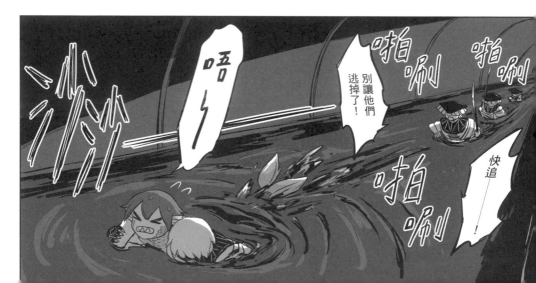

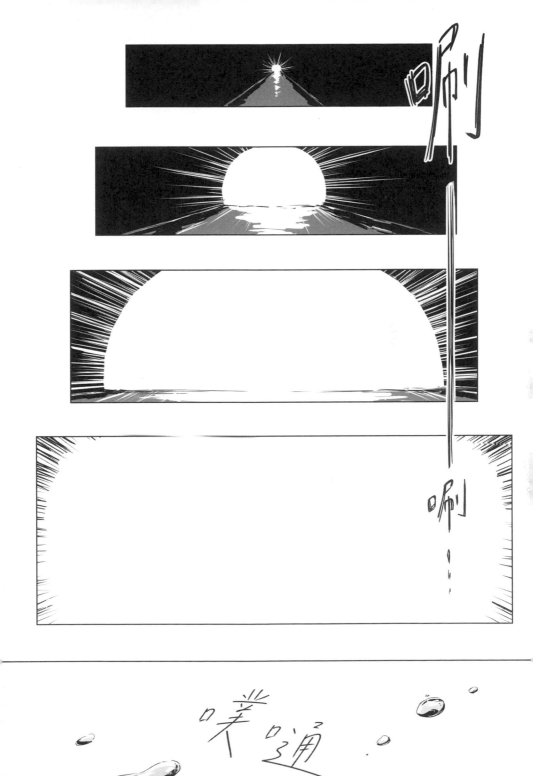

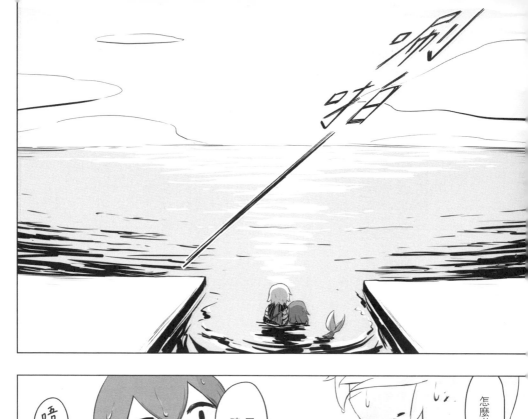

已經沒有玻璃牆了。

唔？

怎麼啦？

唔！

妳已經自由了。

去吧，

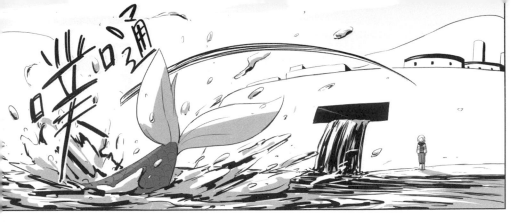

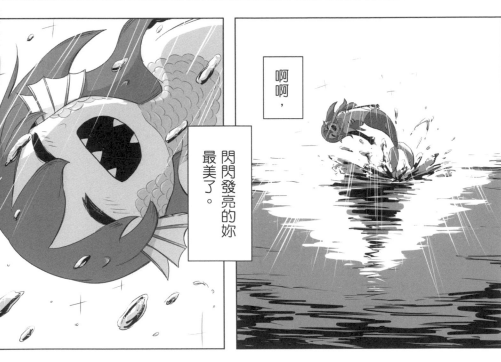

啊啊,

閃閃發亮的妳最美了。

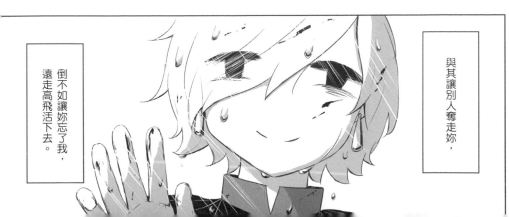

與其讓別人奪走妳,

倒不如讓妳忘了我,遠走高飛活下去。

再見了。

我愛妳。

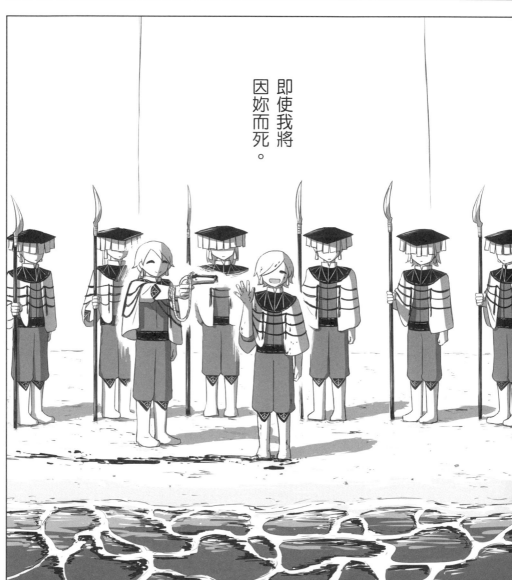

即使我將因妳而死。

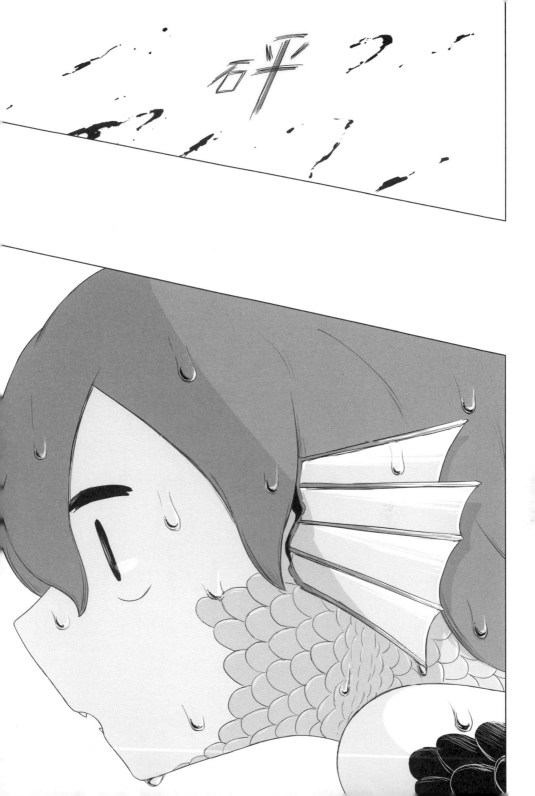

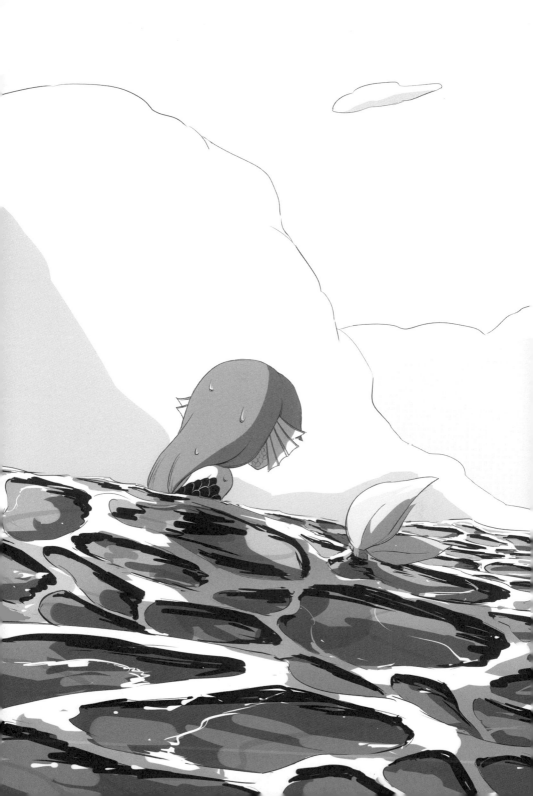

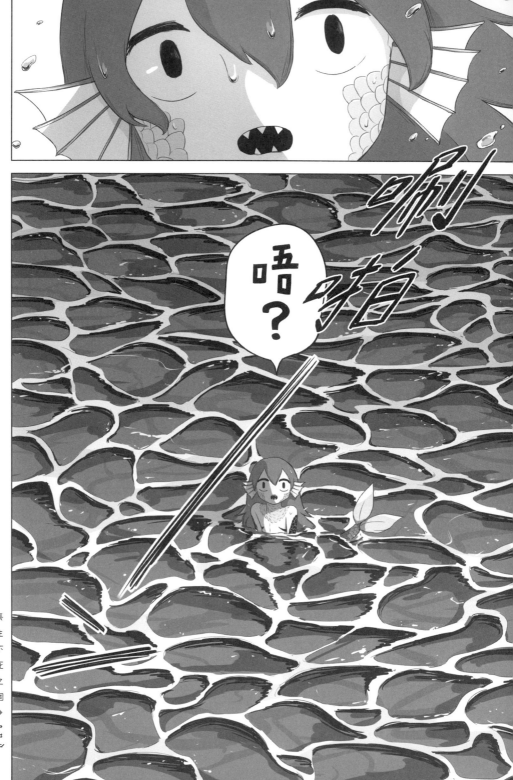

Mermaid
Festival
Mᴙᴙᴍᴧᴉᴅ

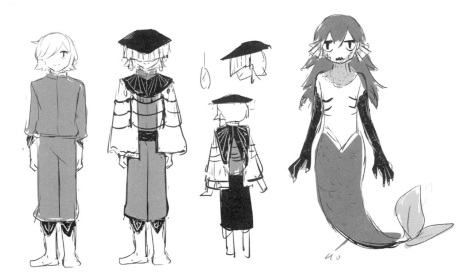

一大人之國一

Amedeo's
Travels

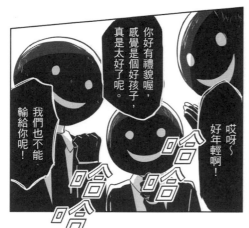

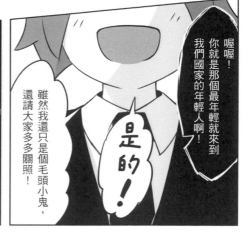

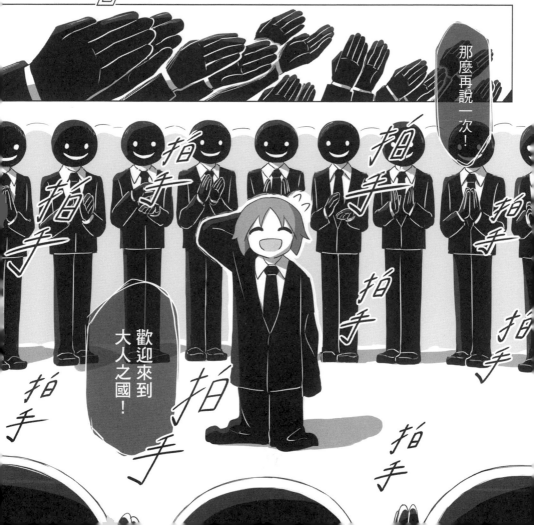

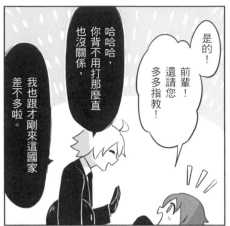

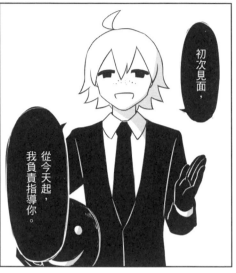

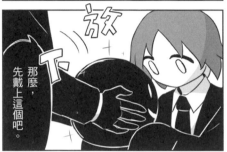

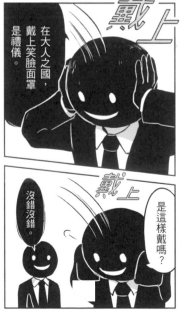

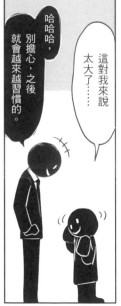

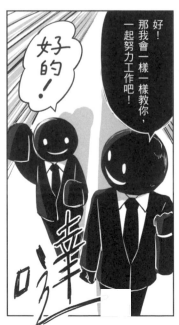

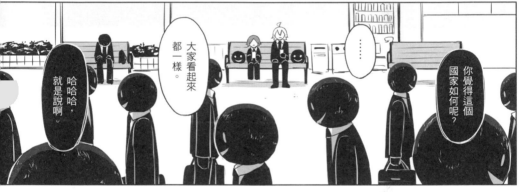

大家看起來都一樣。

哈哈哈,就是說啊。

......

你覺得這個國家如何呢?

那

下午也繼續努力吧。

好——了,

午休結束!

嘎噠

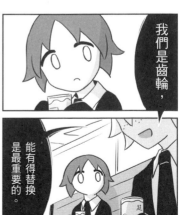

我們是齒輪,

能有得替換是最重要的。

……

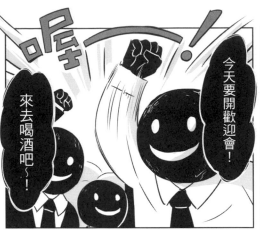

今天要開歡迎會！

來去喝酒吧～！

好～～～！

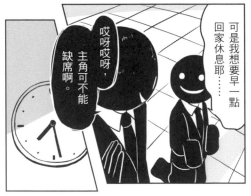

可是我想要早一點回家休息耶……

哎呀哎呀，主角可不能缺席啊。

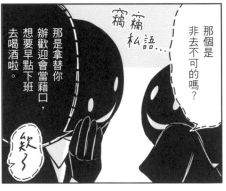

那個是非去不可的嗎？

竊竊私語…

那是拿替你辦歡迎會當藉口，想要早點下班去喝酒啦。

歡～

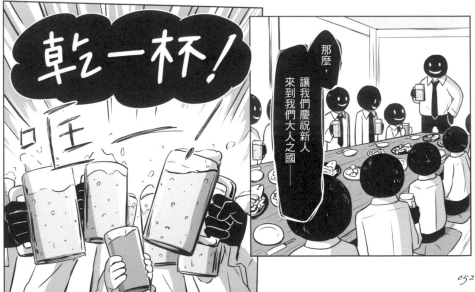

乾一杯！

哇

那麼，讓我們慶祝新人來到我們大人之國——

開玩笑的啦～～
哈哈，對喔對喔。

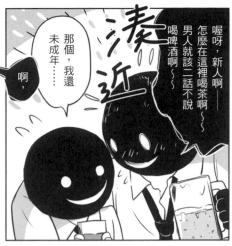

喔呀，新人啊——怎麼在這裡喝茶啊～～男人就該二話不說喝啤酒啊～～

那個，我還未成年……

啊，

湊近

哎呀，今天多吃點啊！

好，好的。

嘎～哈哈哈哈

拍拍

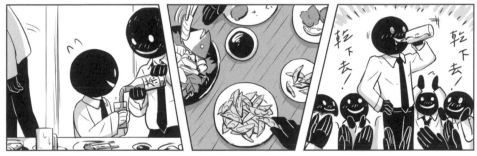

乾下去！乾下去！

嘔噁噁噁噁噁噁噁噁

噗正

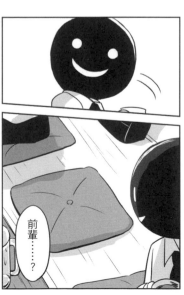

前輩……？

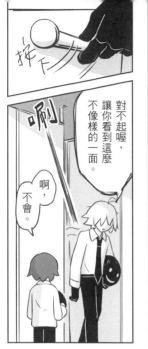

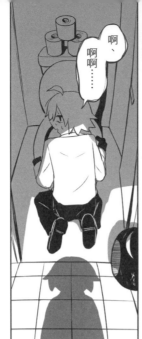

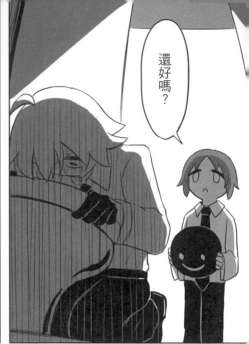

還好嗎？

對不起喔，讓你看到這麼不像樣的一面。

啊……啊啊……

啊、不會。

沒事……

吐一吐就好了，我已經習慣了。

別擔心，我不太能喝酒而已。

只是不太能喝酒而已。

如果您身體不舒服，說明狀況後早點回家比較好。

我沒事。

走，我們快點回去大家那吧。

第一杯要喝啤酒是不成文規定了啦

哈哈，不用那麼擔心我也沒關係。

但是……

054

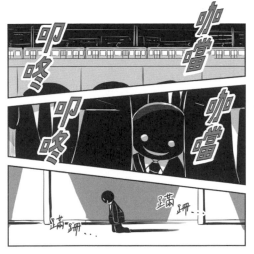

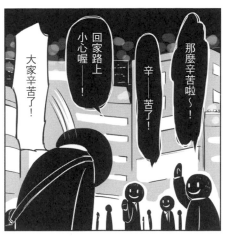

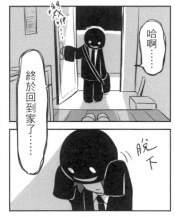

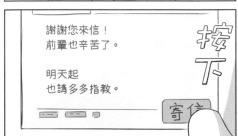

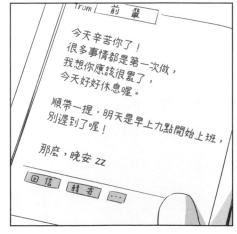

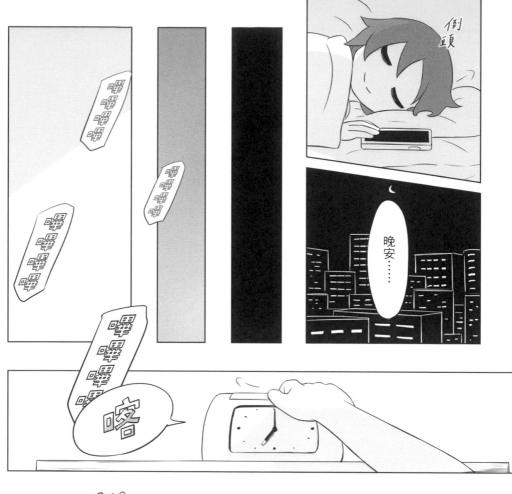

很好。

大家早——

嘎恰

快步
快步
快步

咖噹
叩咚

不知道能不能提早五分鐘抵達公司。

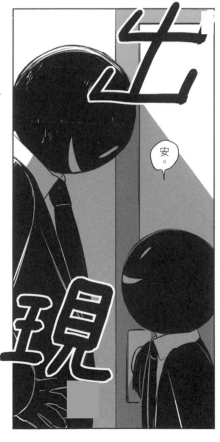

出
現

安。

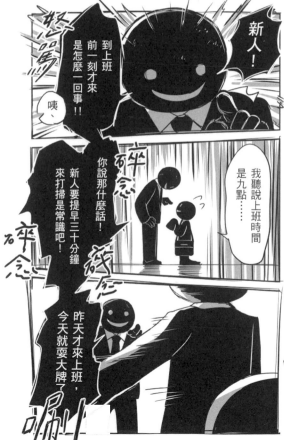

新人！

到上班前一刻才來是怎麼一回事！！

咦

我聽說上班時間是九點……

你說那什麼話！新人要提早三十分鐘來打掃是常識吧！

昨天才來上班，今天就要大牌了！

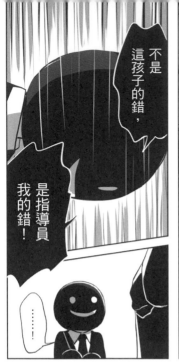

不是這孩子的錯，

是指導員我的錯！

……！

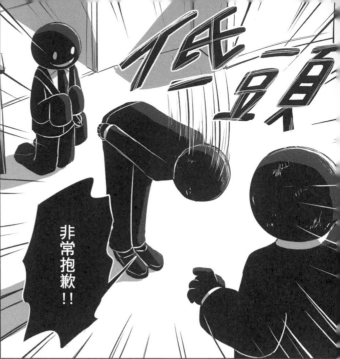

非常抱歉！！

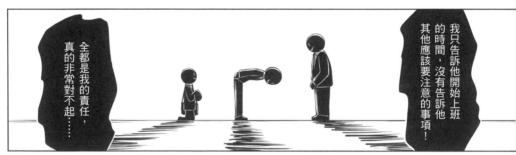

我只告訴他開始上班的時間，沒有告訴他其他應該要注意的事項！

全都是我的責任，真的非常對不起……

前輩……

對、對不起……

是！我之後會多加注意！

總之，你下次可要教好他啊。

啊真是的

好啦好啦。

哎呀，轉換個心情，今天也努力工作吧！

好、好的！

哈哈哈，被罵了呢。

蹲下

拍

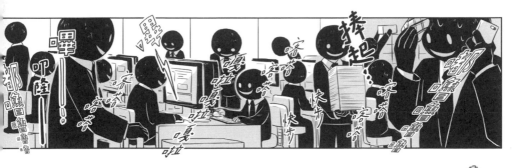

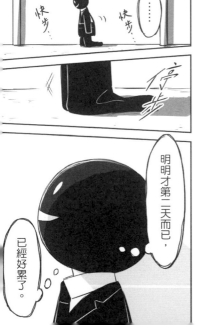

快步

快步……

停步

明明才第二天而已，已經好累了。

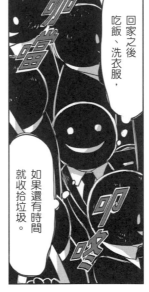

回家之後吃飯、洗衣服，

咖嚓

如果還有時間就收拾垃圾。

咖嚓

嘎嘎

辛苦了！

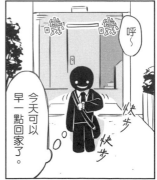

呼～

今天可以早一點回家了。

快步

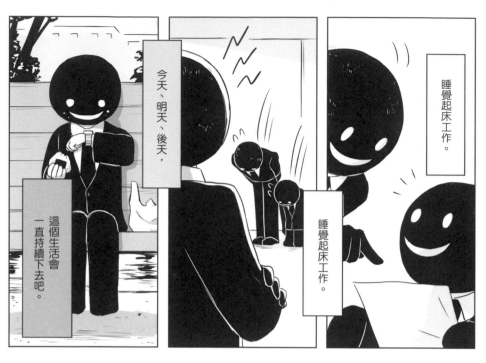

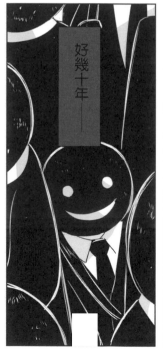

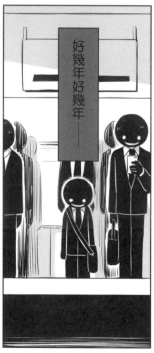

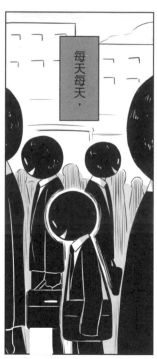

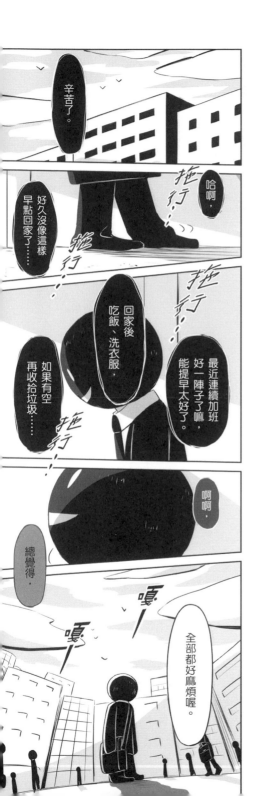

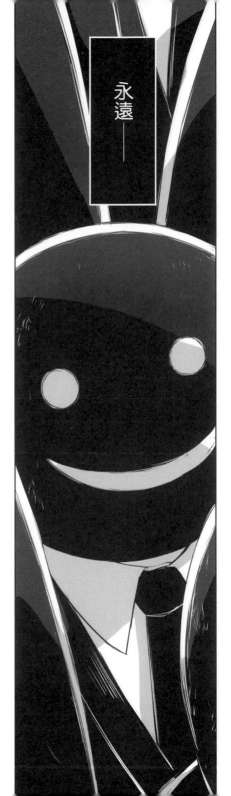

脫　下

這種東西。

啊啊

明明不是做這種事情的時候啊。

公園

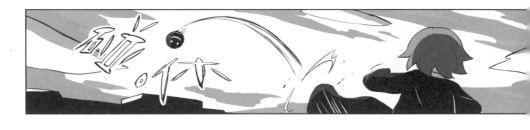

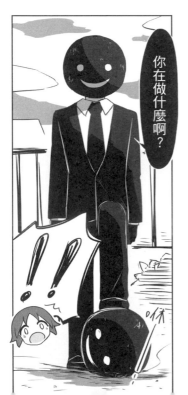

你在做什麼啊？

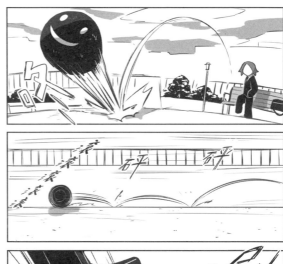

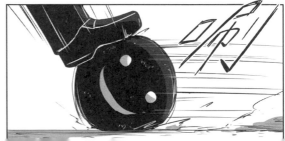

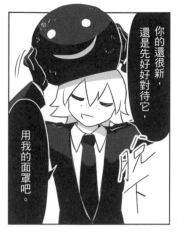
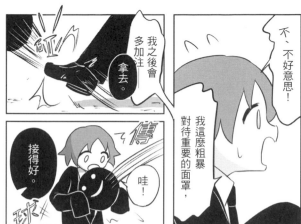

用我的面罩吧。

你的還很新,還是先好好對待它,

我之後會多加注。拿去。

接得好。

傳

球

哇!

不、不好意思!

我這麼粗暴對待重要的面罩,

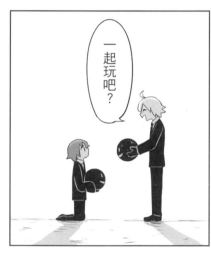
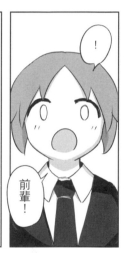

一起玩吧?

!

前輩!

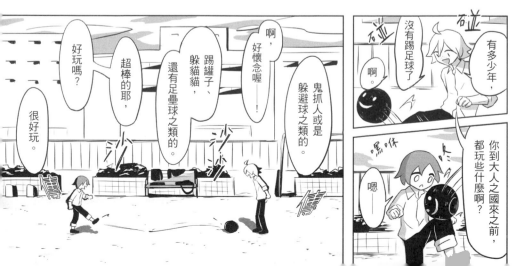

好玩嗎?

超棒的耶

踢罐子、躲貓貓,還有足壘球之類的。

啊,好懷念喔!

鬼抓人或是躲避球之類的。

很好玩。

沒有踢足球了

啊

有多少年,你到大人之國來之前,都玩些什麼啊?

嗯

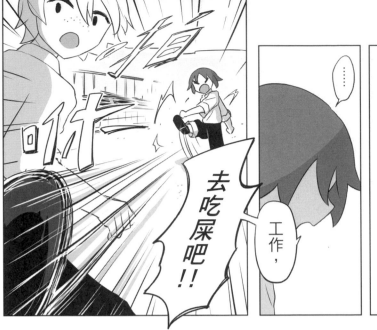

現在呢？

‧‧‧‧‧‧

工作，

去吃屎吧！！

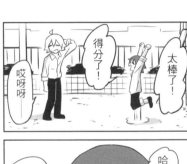

太棒了！

得分了！

哎呀呀

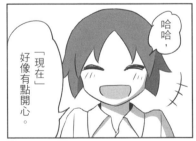

哈哈，

「現在」好像有點開心。

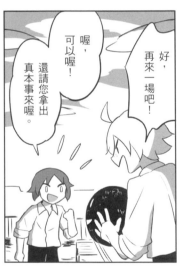

喔，可以喔！

還請您拿出真本事來喔。

好，再來一場吧！

呵

前輩！

嘎！

嘎！

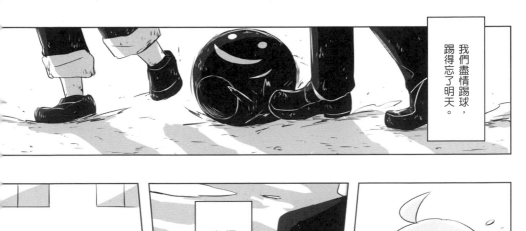

我們盡情踢球，踢得忘了明天。

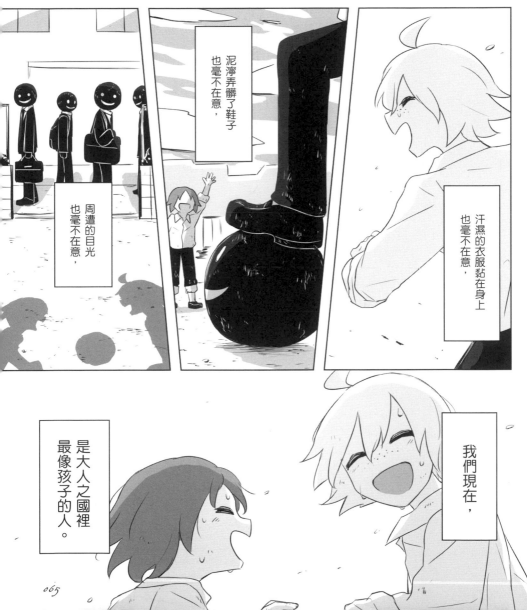

泥濘弄髒了鞋子也毫不在意，

周遭的目光也毫不在意，

汗濕的衣服黏在身上也毫不在意，

我們現在，

是大人之國裡最像孩子的人。

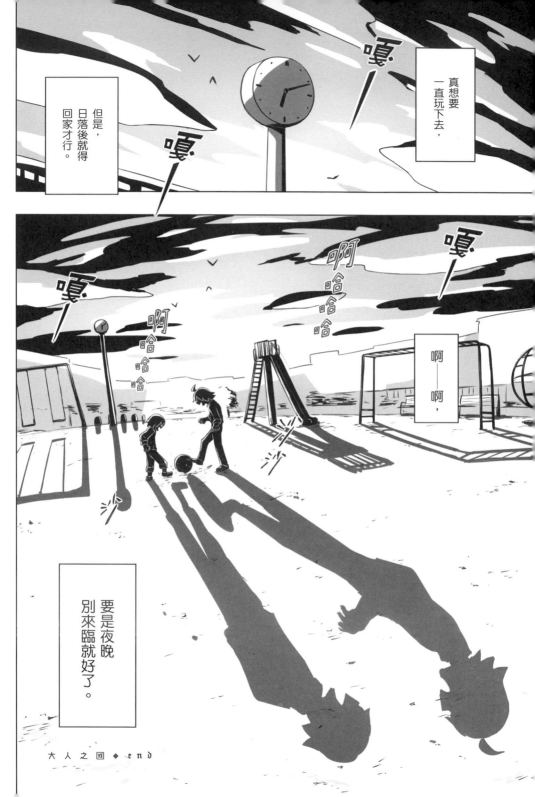

40

一
未
來
之
國
一

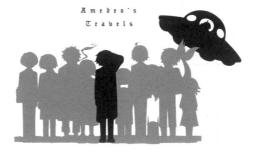

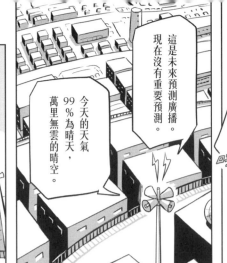
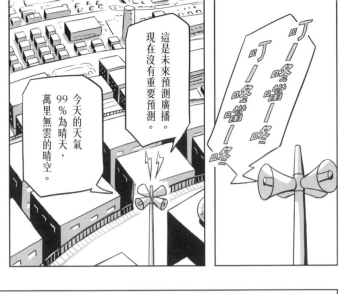
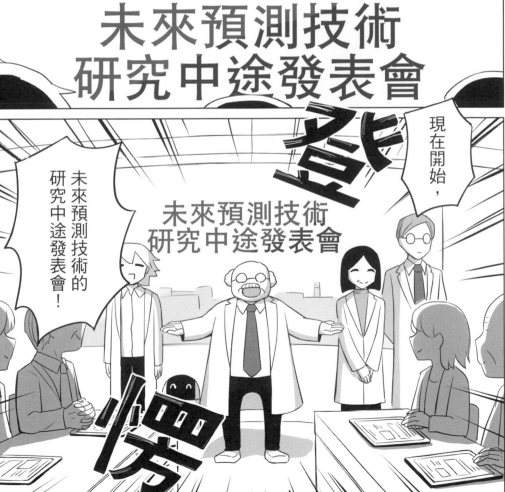

點頭

這是我的兒子。

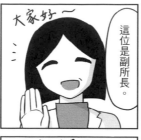

大家好～

這位是副所長。

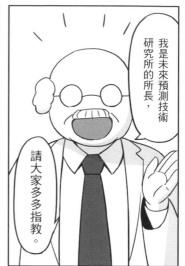

我是未來預測技術研究所的所長，

請大家多多指教。

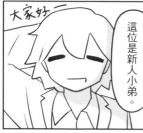

大家好～

這位是新人小弟。

初次見面！

這是助理機器人。

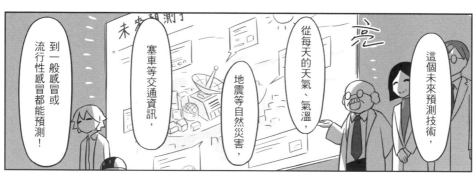

未來預測了

塞車等交通資訊，

地震等自然災害，

從每天的天氣、氣溫，

亮

這個未來預測技術，

到一般感冒或流行性感冒都能預測！

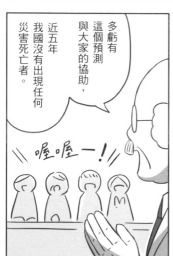

多虧有這個預測與大家的協助，近五年我國沒有出現任何災害死亡者。

喔喔一！

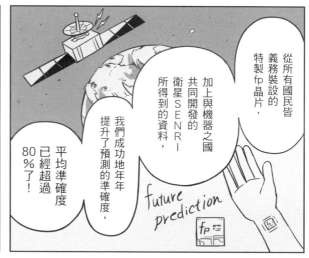

從所有國民皆義務裝設的特製 fp 晶片，

加上與機器人之國共同開發的衛星SENRI所得到的資料，

我們成功地年年提升了預測的準確度，

平均準確度已經超過80％了！

future prediction

fp

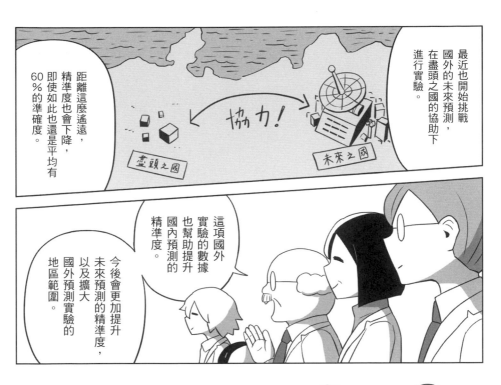

最近也開始挑戰，在國外的協助下，在盡頭之國的協助下進行實驗。

距離這麼遙遠，精準度也會下降，即使如此也還是平均有60％的準確度。

協力！

盡頭之國

未來之國

這項國外實驗的數據也幫助提升國內預測的精準度。

今後會更加提升未來預測的精準度，以及擴大國外預測實驗的地區範圍。

今後，未來預測研究所，還請大家繼續多多關照！

謝謝大家

太精采了！

不負盛名啊！

太可靠了。

話說回來，今天下午的天氣如何啊？

啊啊，根據未來預測顯示，99％是大晴天喔。

來去做準備吧。

沒辦法，

中了那僅僅1%的機率耶。

好

......

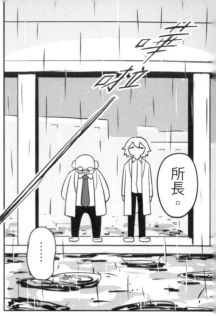

所長。

......

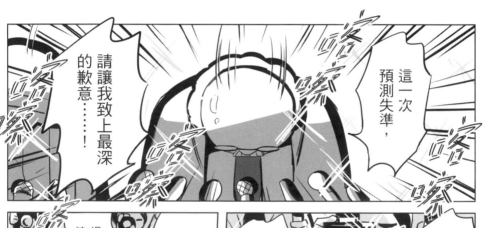

這一次預測失準，

請讓我致上最深的歉意......！

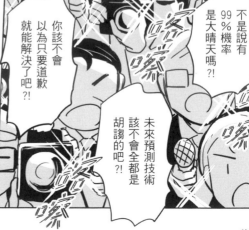

未來預測技術該不會全都是胡謅的吧?!

不是說有99%機率是大晴天嗎?!

你該不會以為只要道歉就能解決了吧?!

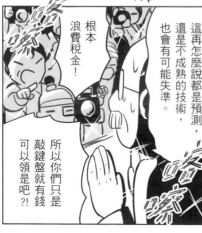

這再怎麼說都是預測，還是不成熟的技術，也會有可能失準。

根本浪費稅金！

所以你們只是敲鍵盤就有錢可以領是吧?!

接下來為了恢復大家的信任，我們會更努力提升預測精準度。

請讓我再度向大家致上最大歉意。

呼
這個每次都累死人了。

明明每次都有說是還不完全的技術啊，那些傢伙的記憶中樞到底有什麼問題。（媒體）

那些傢伙不知道研究總會伴隨著失敗呀。（媒體）

以前啊媽媽會替我們把沾滿泥土的衣服和襪子洗得乾乾淨淨
我好喜歡看它們在曬衣竿上隨風飄逸的畫面

深感觸

未來之國普及率100%！
洗烘合一
洗衣機
洗脫烘
伙活在哪個時代啊

所長，現在是洗烘合一的時代了。

但是這一次，高達99%的錯誤造成全國家庭曬的東西全淋濕了啊。

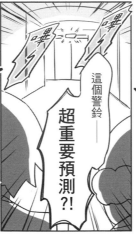

這個警鈴——
超重要預測?!

?!

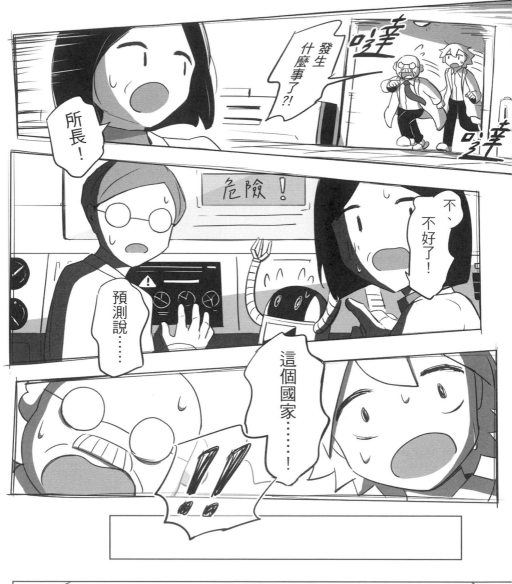

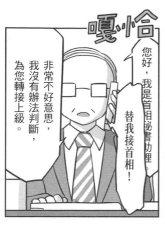

嘎沁合

您好，我是首相秘書助理。

非常不好意思，我沒有辦法判斷，為您轉接上級。

替我接首相！

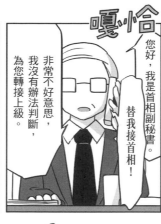

嘎沁合

您好，我是首相副秘書。

非常不好意思，我沒有辦法判斷，為您轉接上級。

替我接首相！

嘎沁合

您好，我是首相副秘書助理。

非常不好意思，我沒有辦法判斷，為您轉接上級。

替我接首相！

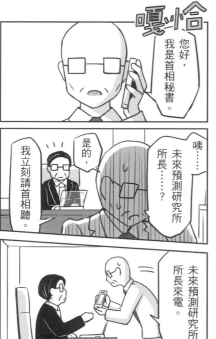

嘎沁合

您好，我是首相秘書。

咦⋯⋯未來預測研究所所長⋯⋯？

是的，我立刻請首相聽。

未來預測研究所所長來電。

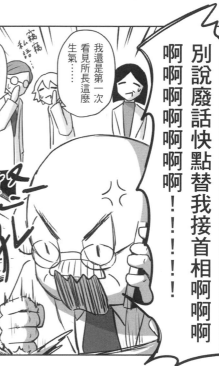

別說廢話快點替我接首相啊啊啊啊啊啊啊啊啊啊！！！！！

我還是第一次看見所長這麼生氣⋯⋯

我也是⋯⋯

私語⋯⋯竊竊私語⋯⋯

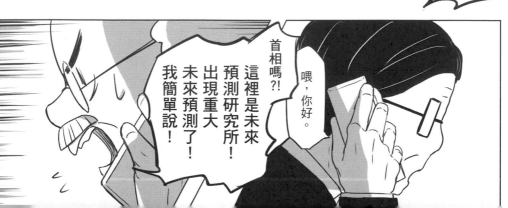

首相嗎?!這裡是未來預測研究所！出現重大未來預測了！我簡單說！

喂，你好。

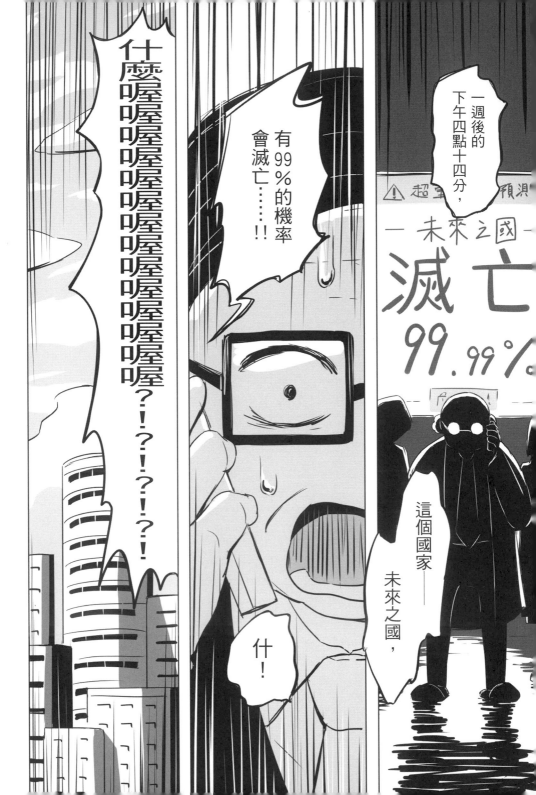

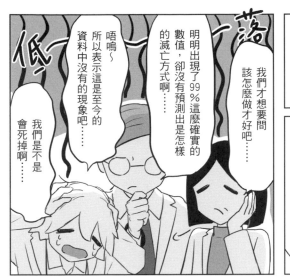

噗

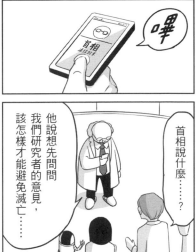

低一一落

我們才想要問該怎麼做才好吧⋯⋯

明明出現了99％這麼確實的數值，卻沒有預測出是怎樣的滅亡方式啊⋯⋯

唔嗚～所以表示這是至今的資料中沒有的現象吧⋯⋯

我們是不是會死掉啊⋯⋯

首相說什麼⋯⋯？

他說想先問問我們研究者的意見，該怎樣才能避免滅亡⋯⋯

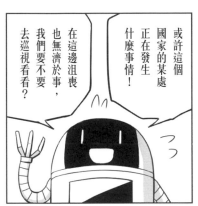

去巡視看看？

在這邊沮喪也無濟於事，我們要不要

國家的某處正在發生什麼事情！

或許這個

各位！

各、

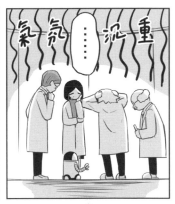

氣氛沉重

⋯⋯

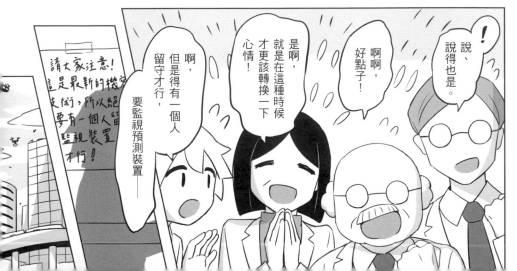

請大家注意！這是最新的機密技術，所以絕對要有一個人留守監視裝置才行！

啊，但是得有一個人留守才行

心情！才更該轉換一下

是啊，就是在這種時候

啊啊，好點子！

要監視預測裝置——

說、說得也是。

如何──？

有發現什麼異狀嗎──？

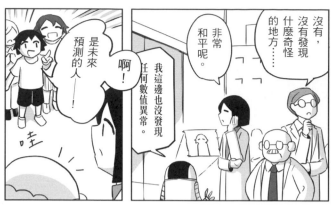

是未來預測的人！

啊！

非常和平呢。

沒有，沒有發現什麼奇怪的地方……

我這邊也沒發現任何數值異常。

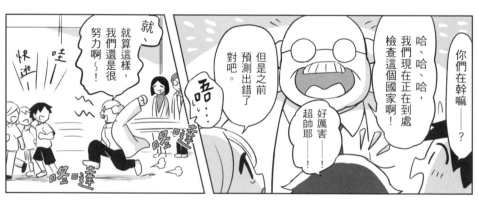

你們在幹嘛──？

哈、哈、哈，我們現在正在到處檢查這個國家啊！

好厲害超帥耶──！

但是之前預測出錯了對吧。

嗚……

就算這樣，我們還是很努力啊～！

拜拜──！

預測未來要加油喔──！

下次不要再出錯了喔──！

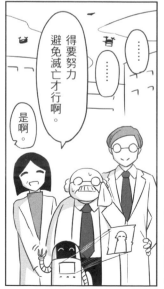

……

得要努力避免滅亡才行啊。

是啊。

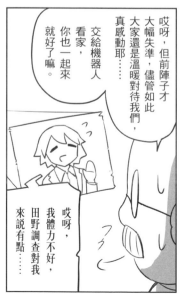

哎呀，但前陣子才大幅失準，儘管如此大家還是溫暖對待我們，真感動耶……

交給機器人看家，你也一起來就好了嘛。

哎呀，我體力不好，田野調查對我來說有點……

078

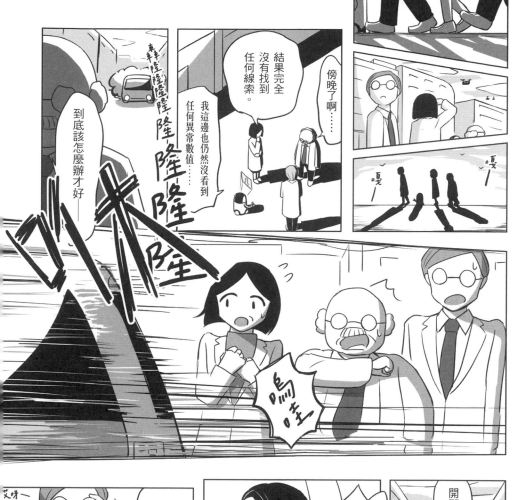

到底該怎麼辦才好——

結果完全沒有找到任何線索。

我這邊也仍然沒看到任何異常數值……

傍晚了啊……

嘎

嘎

車車隆隆隆隆隆隆隆隆

嗚哇

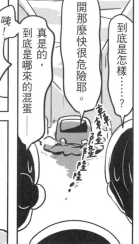

到底是怎樣……？

開那麼快很危險耶。

真是的，到底是哪來的混蛋——

咦！首相?!

和他的幕僚?!

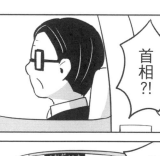

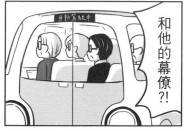

手動駕駛中

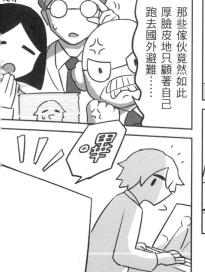

那些傢伙竟然如此厚臉皮地只顧著自己跑去國外避難……

艾呀——

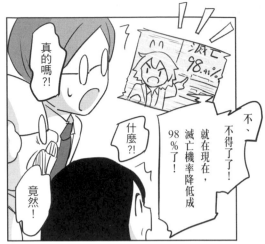

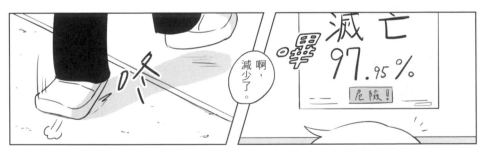

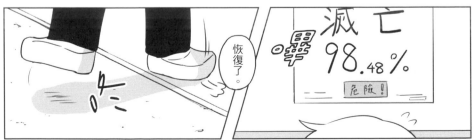

是啊！

但是這樣一來，假設就成立了。

但、

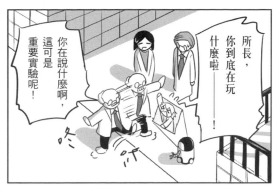

所長，你到底在玩什麼啦！

你在說什麼啊，這可是重要實驗呢！

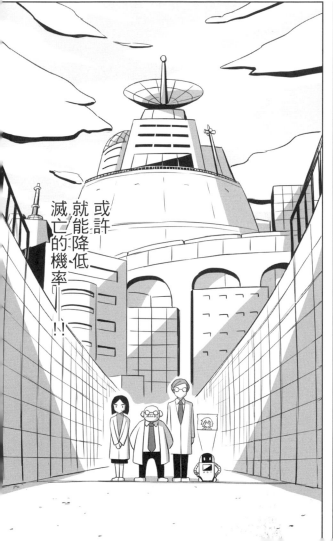

或許就能降低滅亡的機率！！

只要國民移動到國外，

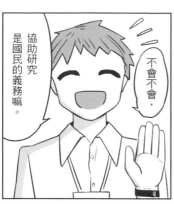
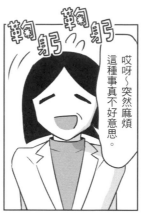

滅亡倒數六天

哎呀～突然麻煩這種事真不好意思。

不會不會，協助研究是國民的義務嘛。

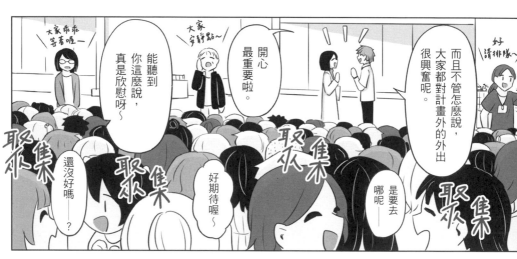

大家乖乖等著喔～

能聽到你這麼說，真是欣慰呀～

大家安靜點～

開心最重要啦。

而且不管怎麼說，大家都對計畫外的外出很興奮呢。

好請排隊～

還沒好嗎——？

好期待喔～

是要去哪呢——

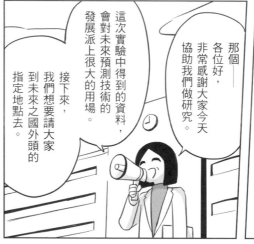

好一的！

但只是去那邊太無趣了，

所以請盡情享受國外風光吧！

這次實驗中得到的資料，會對未來預測技術的發展派上很大的用場。

接下來，我們想要請大家到未來之國外頭的指定地點去。

那個——各位好，非常感謝大家今天協助我們做研究。

嘎嚓

082

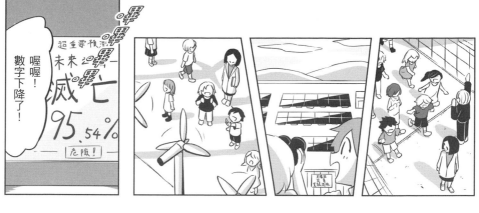

喔喔！數字下降了！

雖然也想要驗證職業與年齡之間的差異，但沒時間了！

等副所長回來後，就和首相一起開作戰會議！

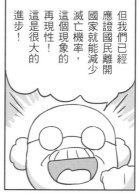

但我們已經應證國民離開國家就能減少滅亡機率，這個現象的再現性！這是很大的進步！

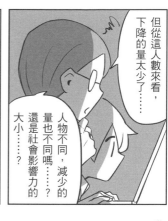

但從這人數來看，下降的量太少了……

人物不同，減少的量也不同嗎……？還是社會影響力的大小……？

那個不好意思，透過線上和大家開會。

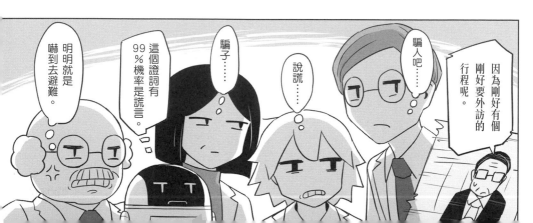

因為剛好要有個剛好外訪的行程呢。

騙人吧……

這個證詞有99%機率是謊言。

騙子……

說謊……

明明就是嚇到去避難。

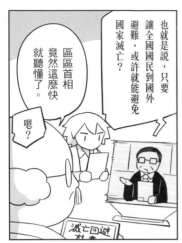

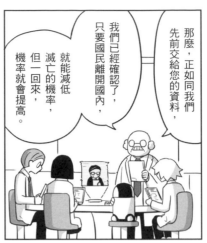

區區首相竟然這麼快就聽懂了。

嗯？

也就是說，只要讓全國國民到國外避難，或許就能避免國家滅亡？

我們已經確認了，只要國民離開國內，就能減低滅亡的機率，但一回來，機率就會提高。

那麼，正如同我們先前交給您的資料，

咳咳

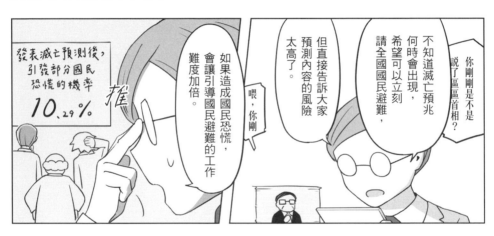

發表滅亡預測後，引發部分國民恐慌的機率 10.29%

摧

如果造成國民恐慌，會讓引導國民避難的工作難度加倍。

喂，你剛

但直接告訴大家預測內容的風險太高了。

不知道滅亡預兆何時會出現，希望可以立刻請全國國民避難，

你剛剛是不是說了區區首相？

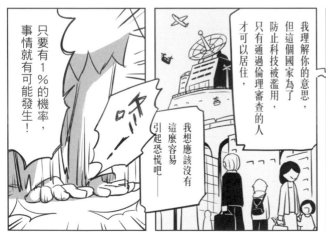

只要有1％的機率，事情就有可能發生！

啪一一

我想應該沒有這麼容易引起恐慌吧——

我理解你的意思，但這個國家為了防止科技被濫用，只有通過倫理審查的人才可以居住，

我認為，告知真相的對象限定為研究者及區長等部分人士會比較好……

唔嗯。

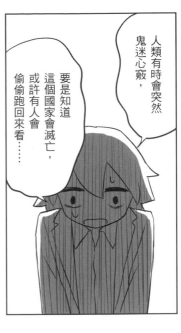

人類有時會突然鬼迷心竅，

要是知道這個國家會滅亡，或許有人會偷偷跑回來看……

想知道會怎樣滅亡——

我贊成他的意見，我有兩個孩子，好奇心旺盛又調皮，聽見國家滅亡，反而會引起他們的興趣。

吞口水…

我真的無法置身事外。

就是啊，就算告訴他們有危險，他們年紀越輕越無法預測會幹出什麼事。

真懷念呢

我兒子也是專挑颱風天跑出門，然後全身濕透透回家啊。

小心

我要去測雨水啦！！

推

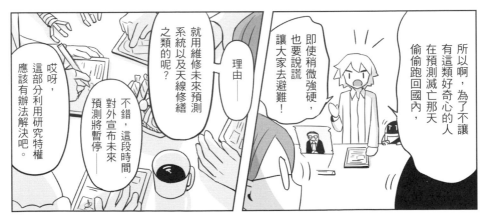

所以啊，為了不讓有這類好奇心的人在預測滅亡那天偷偷跑回國內，

即使稍微強硬，也要說謊，讓大家去避難！

理由——

就用維修未來預測系統以及天線修繕之類的呢？

不錯，這段時間，對外宣布未來預測將暫停——

哎呀，這部分利用研究特權應該有辦法解決吧。

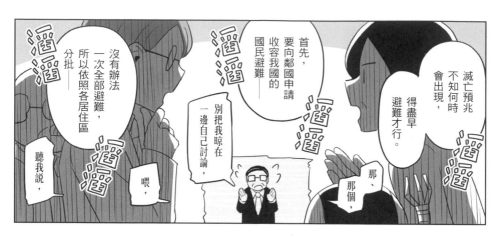

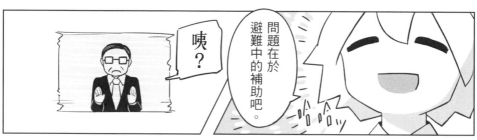

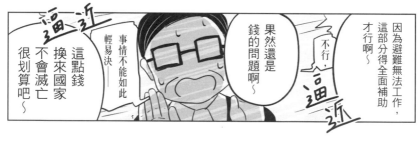

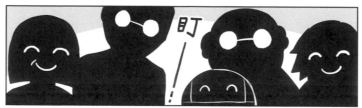

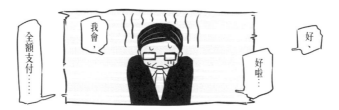

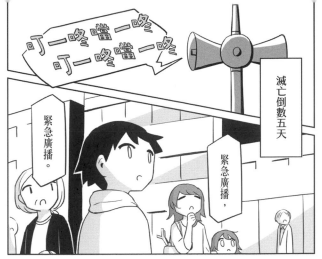
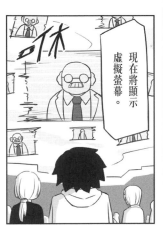

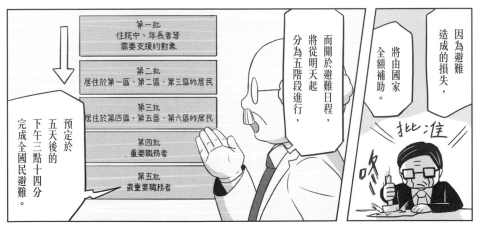

全國國民避難完畢後，將進行約兩小時的維修工作，確認天線正常運作後，我們將解除避難指示。

避難地點與時間等詳情說明請確認各自的輔助AI。

臨時啟動研究特權真的非常不好意思，

因為太過倉卒，可能會讓大家感到不滿或有壓力。

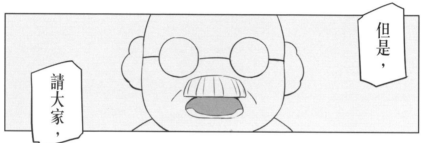

但是，

請大家，

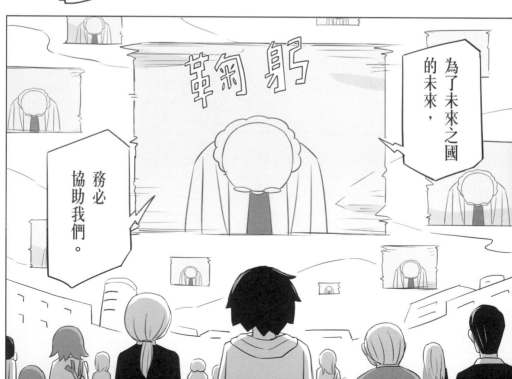

為了未來之國的未來，

務必協助我們。

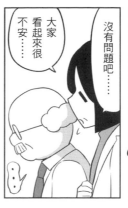

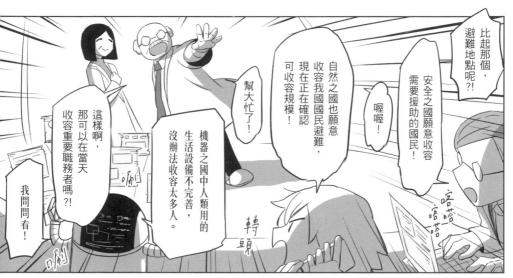
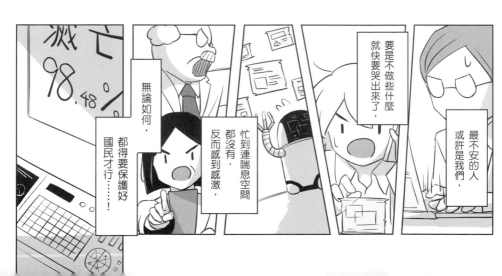

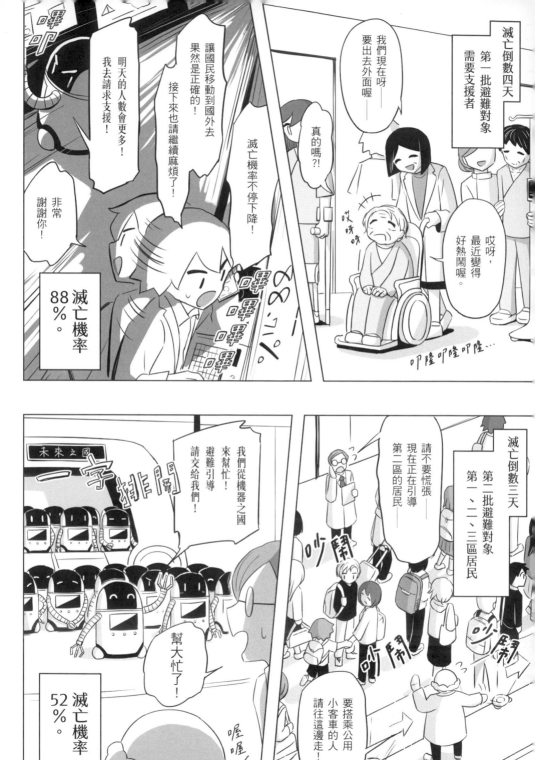

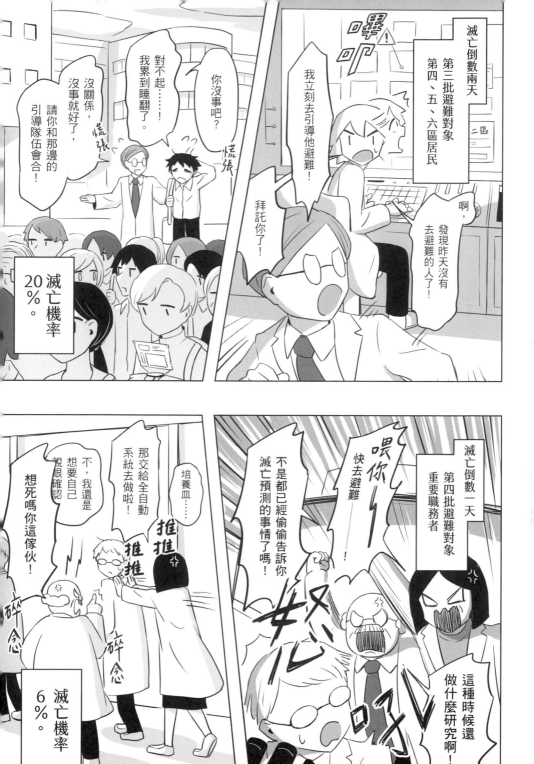

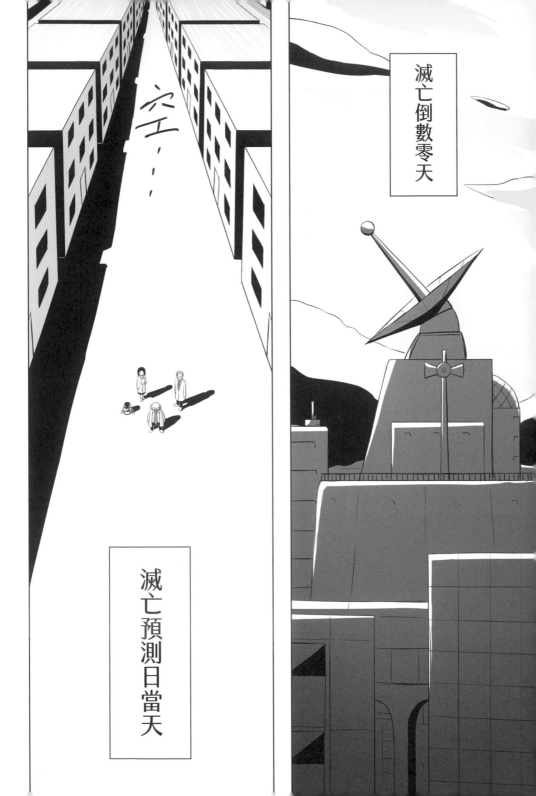

滅亡倒數零天

滅亡預測日當天

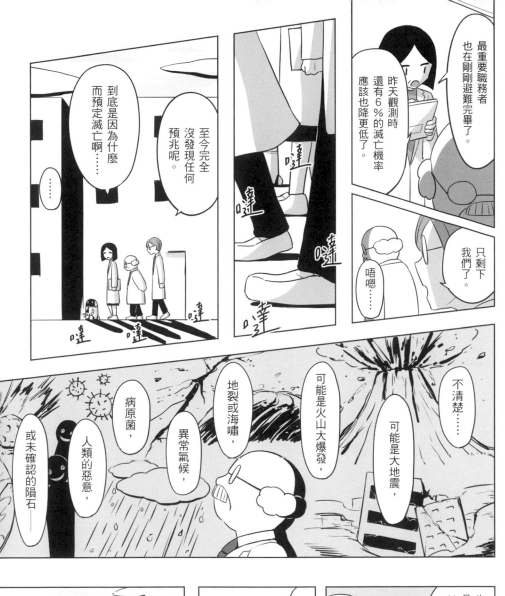

最重要職務者也在剛剛避難完畢了。

昨天觀測時還有6％的滅亡機率應該也降更低了。

只剩下我們了。

唔嗯……

到底是因為什麼而預定滅亡啊……

至今完全沒發現任何預兆呢。

……

可能是火山大爆發，

不清楚……

可能是大地震，

地裂或海嘯，

異常氣候，

人類的惡意，

病原菌，

或未確認的隕石——

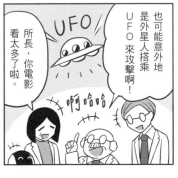

也可能意外地是外星人搭乘UFO來攻擊啊！

所長，你電影看太多了啦。

啊哈哈

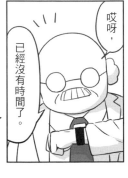

哎呀，已經沒有時間了。

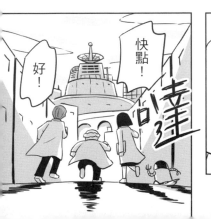

快點！

好！

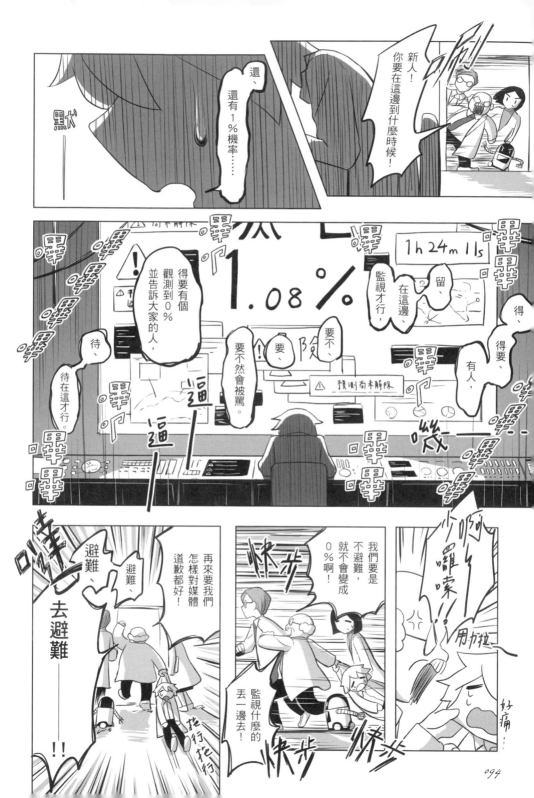

094

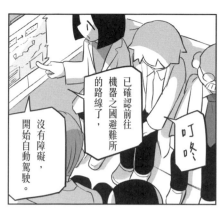

已確認前往機器之國避難所的路線了，

沒有障礙，開始自動駕駛。

叮咚

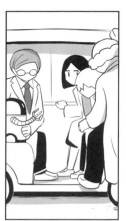

15:04

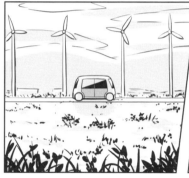

嗡

別擔心，

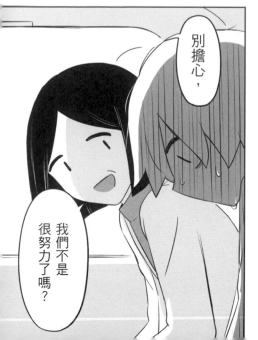

我們不是很努力了嗎？

發抖

發抖

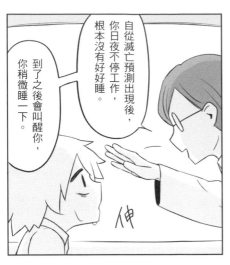

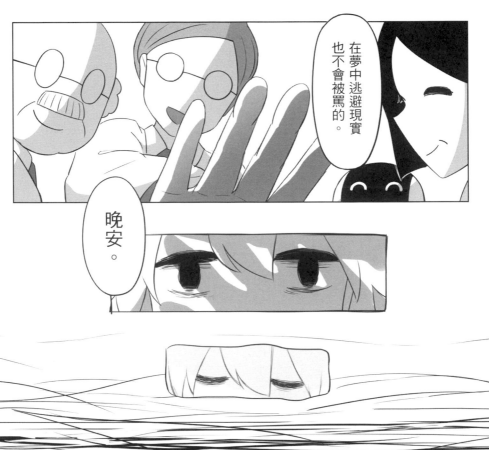

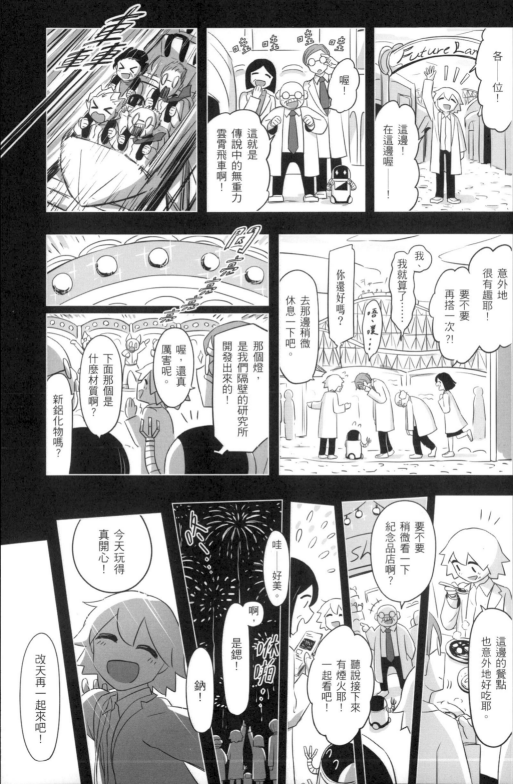

起身

瞬眼

抬手

醒了嗎?

發抖

叩叩叩

各、各、各位——

各位

發抖

發抖

過、過了……!

18:46

咦?

欸?

啊?

時間!

發抖

發抖

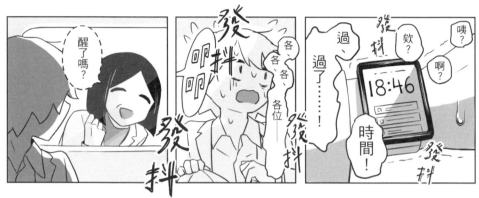

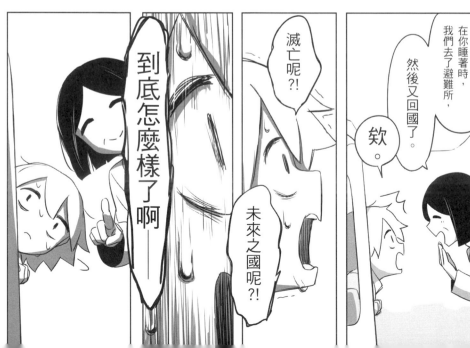

到底怎麼樣了啊——

滅亡呢?!

未來之國呢?!

在你睡著時,我們去了避難所,然後又回國了。

欸。

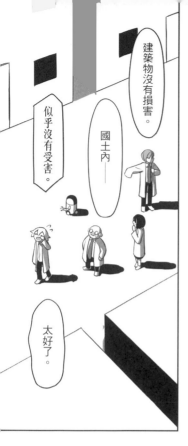

建築物沒有損害。

似乎沒有受害。

國土內——

太好了。

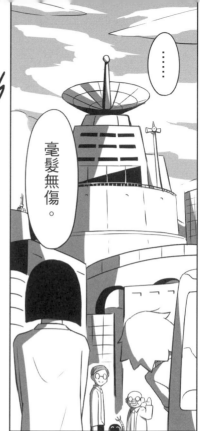

‥‥‥

毫髮無傷。

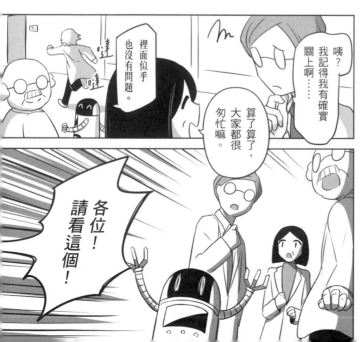

裡面似乎也沒有問題。

咦？我記得我有確實關上啊……

算了算了，大家都很忙嘛。

各位！請看這個！

啊，研究所的門開著沒有關。

哎唷喂～

哎呀，真的耶。

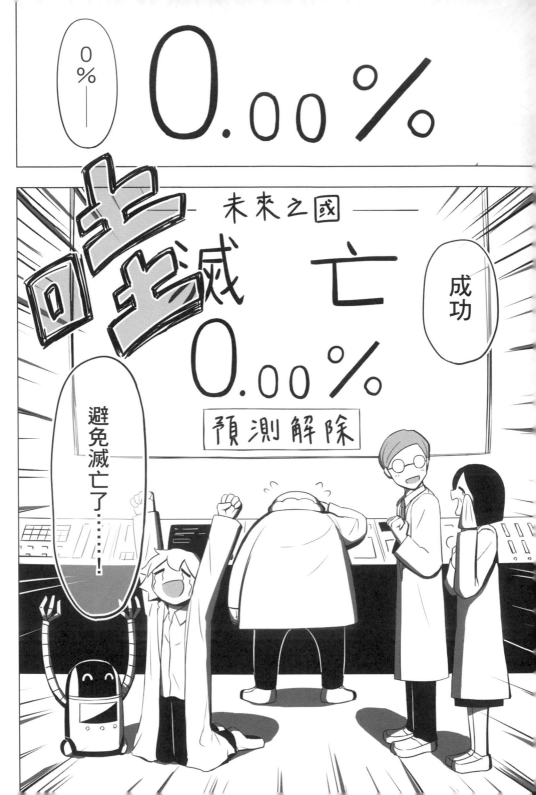

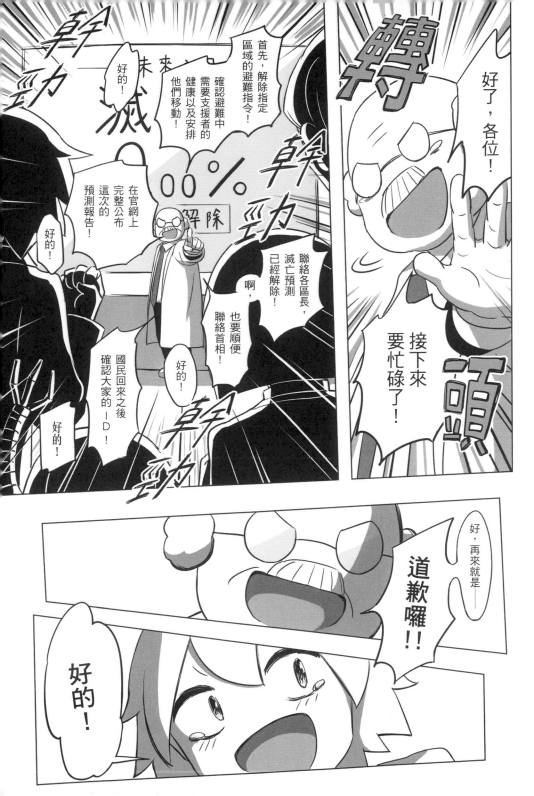

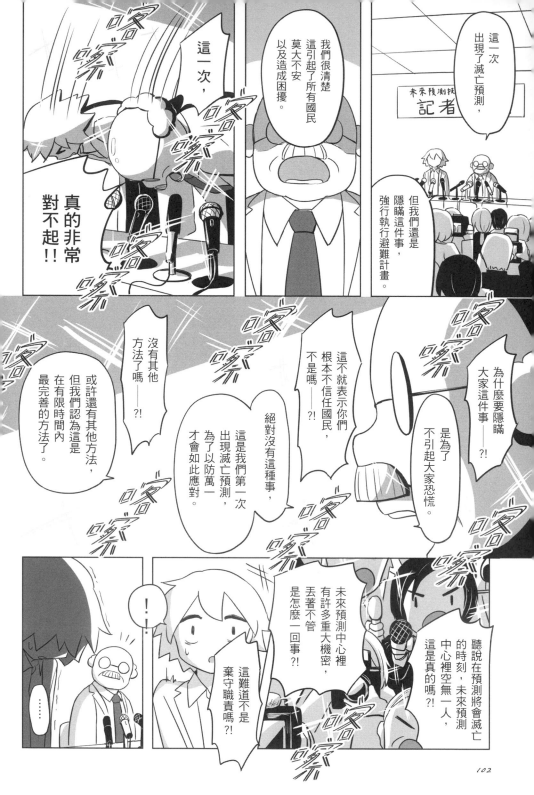

這一次出現了滅亡預測，

但我們還是隱瞞這件事，強行執行避難計畫。

我們很清楚這引起了所有國民莫大不安以及造成困擾。

這一次，真的非常對不起！！

為什麼要隱瞞大家這件事——？！

是為了不引起大家恐慌。

這不就表示你們根本不信任國民，不是嗎——？！

這是我們第一次出現滅亡預測，為了以防萬一才會如此應對。

絕對沒有這種事。

沒有其他方法了嗎——？！

或許還有其他方法，但我們認為這是在有限時間內最完善的方法了。

聽說在預測將會滅亡的時刻，未來預測中心裡空無一人，這是真的嗎？！

未來預測中心裡有許多重大機密，丟著不管是怎麼一回事？！

這難道不是棄守職責嗎？！

！

……

102

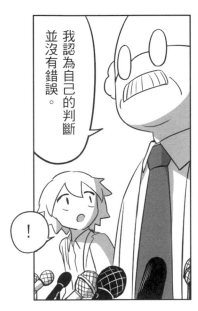

我認為自己的判斷並沒有錯誤。

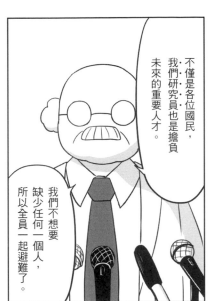

不僅是各位國民，我們研究員也是擔負未來的重要人才。

我們不想要缺少任何一個人，所以全員一起避難了。

咳咳

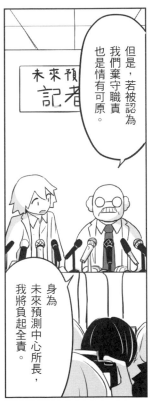

但是，若被認為我們棄守職責也是情有可原。

身為未來預測中心所長，我將負起全責。

未來預[測]
記者[會]

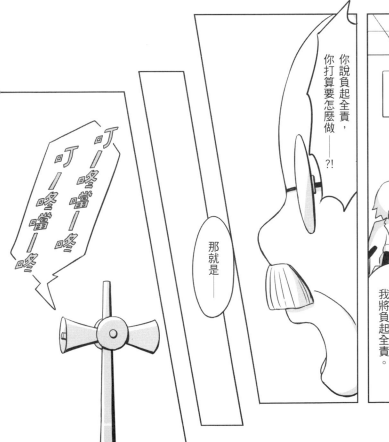

你說負起全責，你打算要怎麼做——?!

那就是——

叮——噹——噹——叮——噹——噹——叮——噹——

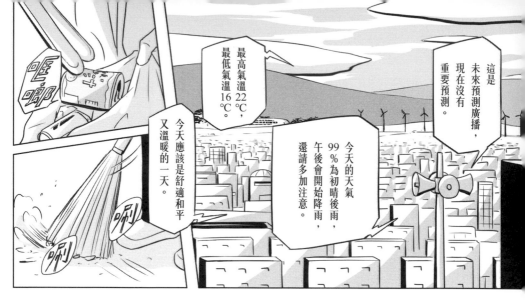

這是未來預測廣播，現在沒有重要預測。

最高氣溫22°C，最低氣溫16°C。

今天的天氣99％為初晴後雨，午後會開始降雨，還請多加注意。

今天應該是舒適和平又溫暖的一天。

哈哈哈，但這是個很適合的負起全責方式呢。

對一直悶在研究室裡的人來說，社區奉獻太吃力了……

唉，

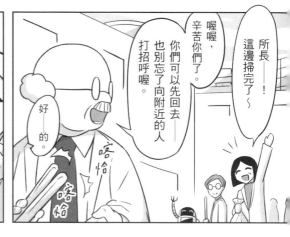

喔喔，辛苦你們了。

你們可以先回去——也別忘了向附近的人打招呼喔。

好的。

所長——！這邊掃完了～

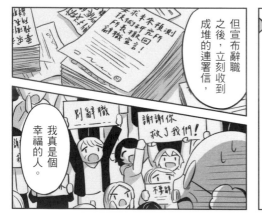

但宣布辭職之後，立刻收到成堆的連署信，

我真是個幸福的人。

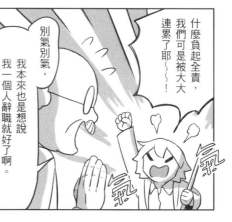

什麼負起全責，我們可是被大大連累了耶～！

別氣別氣，我本來也是想說我一個人辭職就好了啊。

104

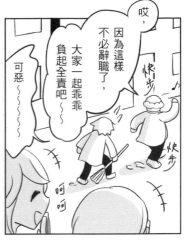

哎，

因為這樣不必辭職了，大家一起乖乖負起全責吧～～～

可惡～～～

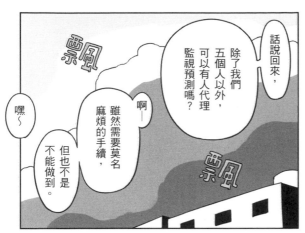

話說回來，

除了我們五個人以外，可以有人代理監視預測嗎？

啊

雖然需要莫名麻煩的手續，但也不是不能做到。

嘿～

嗯

之前？那什麼？預知未來嗎？

嗯，類似那種東西。

對，

因為之前跟大家一起去意外地非常有趣呢。

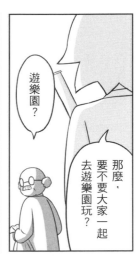

遊樂園？

那麼，要不要大家一起去遊樂園玩呢？

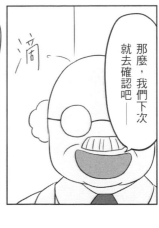

那麼，我們下次就去確認吧——

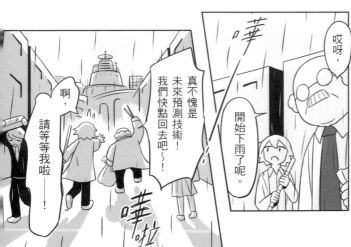

啊，請等等我啦——！

真不愧是未來預測技術！我們快點回去吧～！

哎呀，開始下雨了呢。

滴

嘩

嘩啦

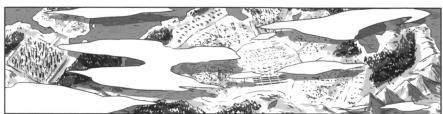

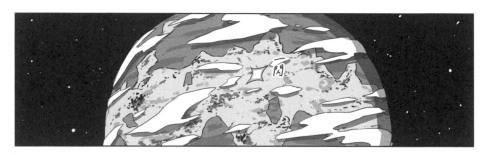

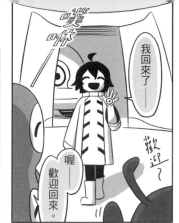

我回來了——

喔——
歡迎回來。

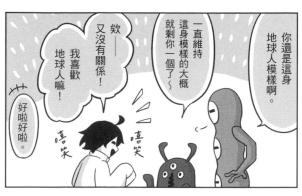

你還是這身地球人模模樣啊。

一直維持這身模樣的大概就剩你一個了～

欸
又沒有關係！
我喜歡地球人嘛！

好啦好啦。

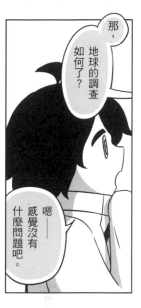

那，
地球的調查如何了？

嗯——
感覺沒有什麼問題吧。

咦，
連那個未來預測也是？

啊——
關於那個啊。

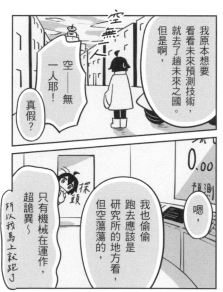

我原本想要看看未來預測技術，就去了趟未來之國。
但是啊，

空——無——

空——無——
一人耶！
真假？

我也偷偷跑去應該是研究所的地方看，
但空蕩蕩的。

嗯，

只有機械在運作，超詭異～
所以我馬上就跑了

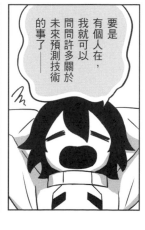

要是有個人在，我就可以問問許多關於未來預測技術的事了——

欸——那，未來預測技術是假的囉？

大概吧。

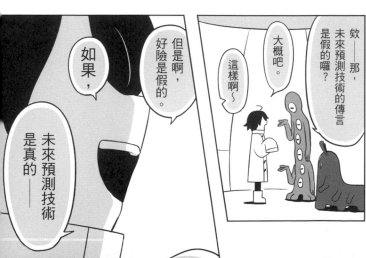

這樣啊～

但是啊，
好險是假的。

如果，
未來預測技術
是真的——

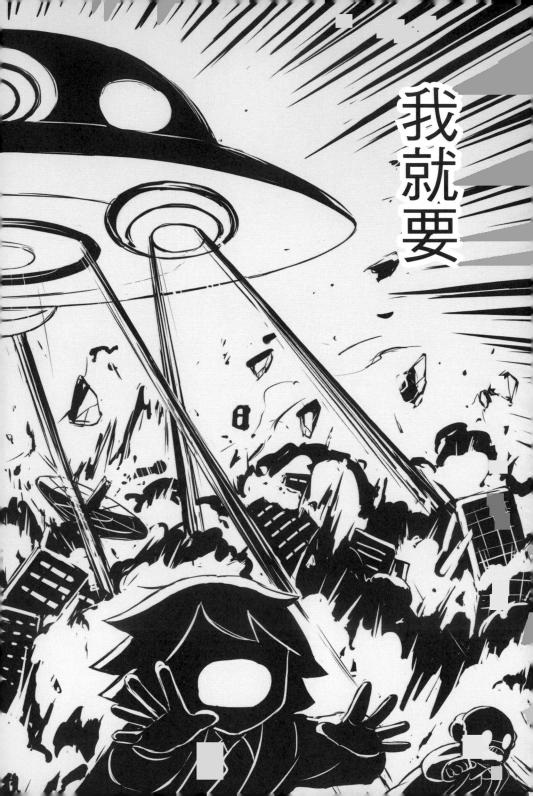

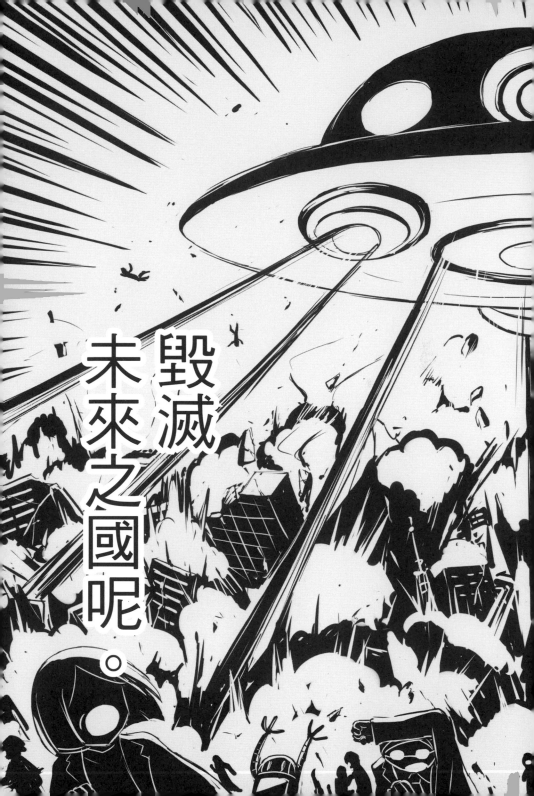

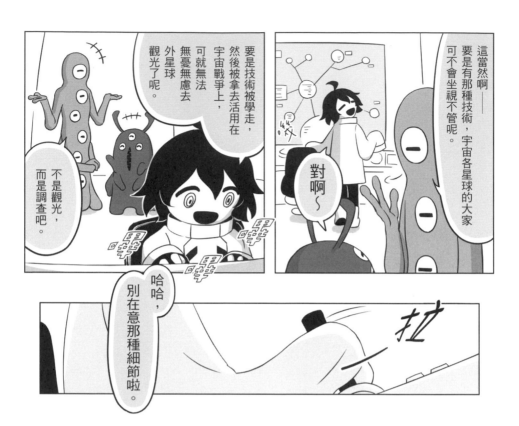

整起事件的元兇
是來地球
~~觀察~~調查的。
非常喜歡地球人。

朋友

只在自家星球的
動物園中
見過地球人，
可以看見
活生生的地球人，
大為滿足。

首相
其實和所長
是同學，
因此所長和他講起話來
超級沒大沒小，
明明對方是首相耶。

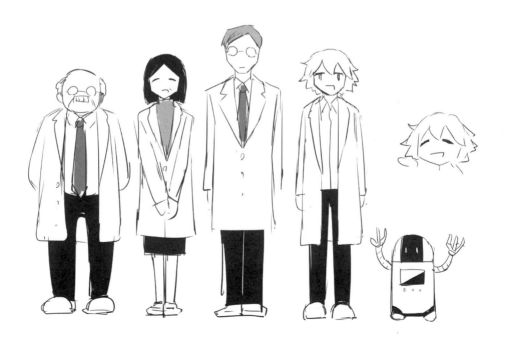

一

自
然
之
國

一

Amedeo's
Travels

是營火痕跡。

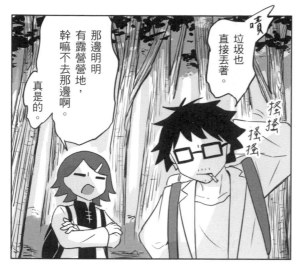

那邊明明有露營地，幹嘛不去那邊啊。

真是的。

垃圾也直接丟著。

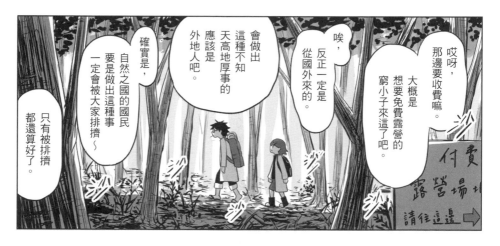

哎呀，那邊要收費嘛。

大概是想要免費露營的窮小子來這了吧。

唉，反正一定是從國外來的。

會做出這種不知天高地厚事的應該是外地人吧。

確實是，自然之國的國民要是做出這種事一定會被大家排擠～

只有被排擠都還算好了。

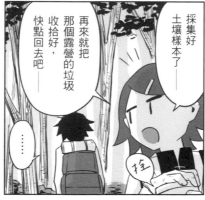

採集好土壤樣本了——

再來就把那個露營的垃圾收拾好，快點回去吧——

⋯⋯

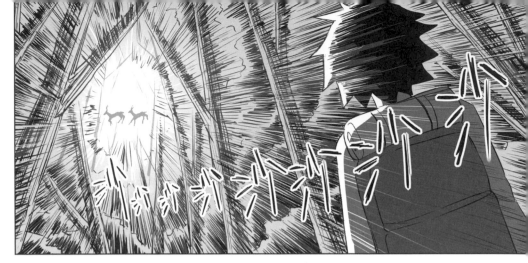

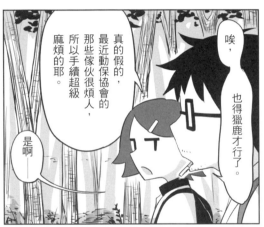

唉，也得獵鹿才行了。

真的假的，最近動保協會的那些傢伙很煩人，所以手續超級麻煩的耶。

是啊——

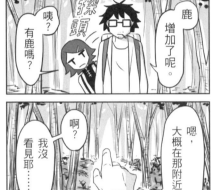

鹿增加了呢。

咦？有鹿嗎？

啊？我沒看見耶……

嗯，大概在那附近。

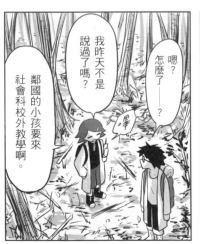

嗯？怎麼了——？

我昨天不是說過了嗎？

鄰國的小孩校外教學要來社會科。

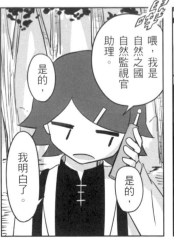

喂，我是自然之國自然監視官助理。

是的，

我明白了。

是的，

每次都要寫報告還幹嘛的

114

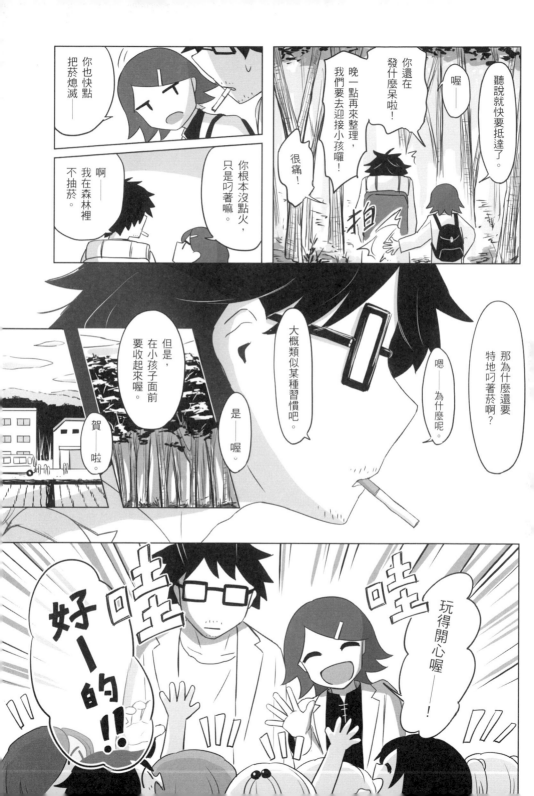

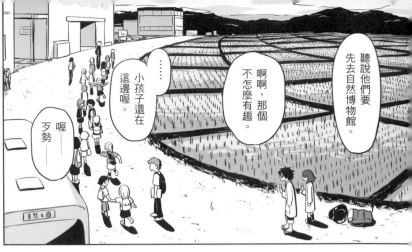

聽說他們要先去自然博物館。

啊啊，那個不怎麼有趣。

小孩子還在這邊喔。

……

喔——万勢——

哈——

結束了、結束了。

但是啊，跑來這個國家舉辦社會科校外教學

就只是名為校外教學的鄉間體驗之旅吧？

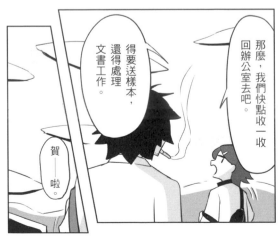
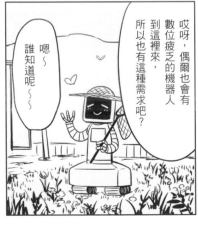

哎呀，偶爾也會有數位疲乏的機器人到這裡來，所以也有這種需求吧？

嗯～誰知道呢～～

那麼，我們快點收一收回辦公室去吧。

得要送樣本，還得要處理文書工作。

賀——啦

116

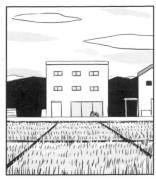

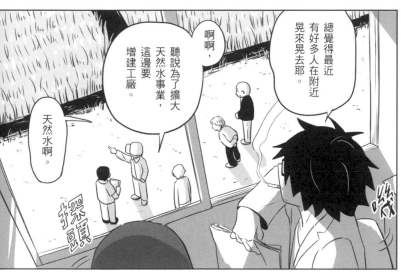

啊啊，聽說為了擴大天然水事業，這邊要增建工廠。

天然水啊。

總覺得最近有好多人在附近晃來晃去耶。

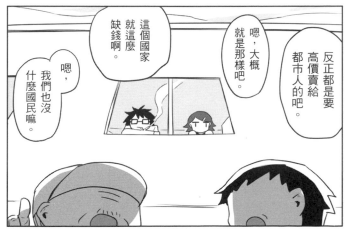

這個國家就這麼缺錢啊。

嗯，我們也沒什麼國民嘛。

就是那樣吧。

嗯，大概。

反正都是要高價賣給都市人的吧。

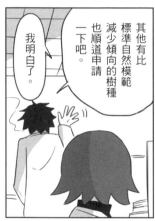

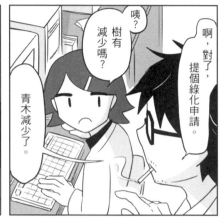

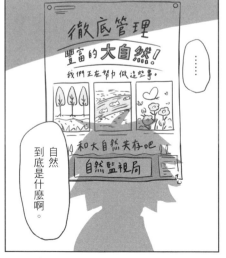

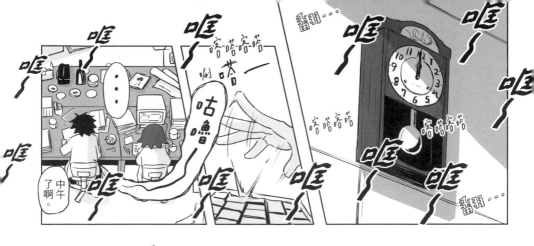

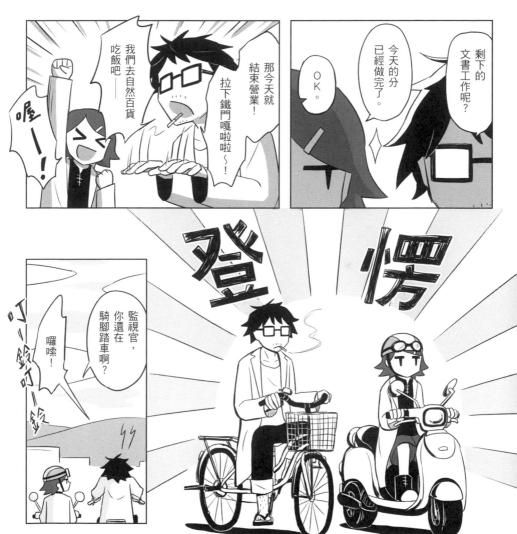

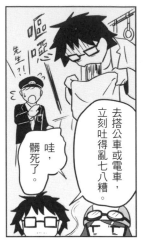
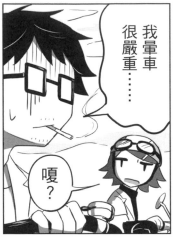
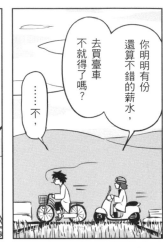
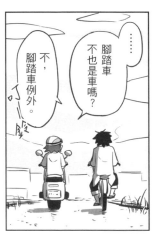
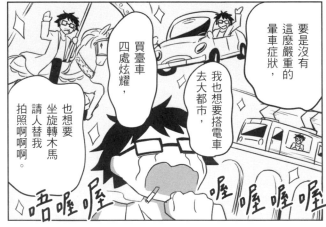
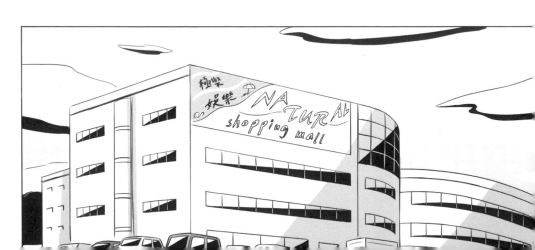

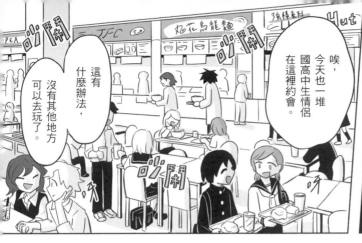

讓您久等了——

唉，今天也一堆國高中生情侶在這裡約會。

這有什麼辦法，沒有其他地方可以去玩了。

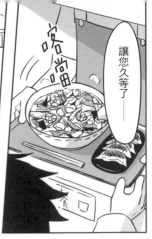

妳放假都在幹嘛啊？

在家上網。

真無趣。

不勞你費心。

會做這份工作也只是因為和其他打工比起來還算不錯，

等存到錢之後，我就要立刻去大都市，

大概會去多樣性之國那類的國家吧。

欸。

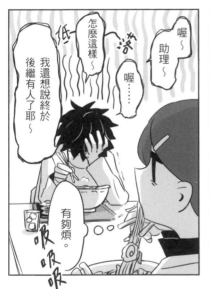

喔~助理~

喔~

怎麼這樣~

低

落

我還想說終於後繼有人了耶~

我……

有夠煩。

吸吸吸

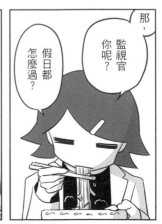

那，

監視官你呢？

假日都怎麼過？

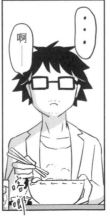

啊——

·

·

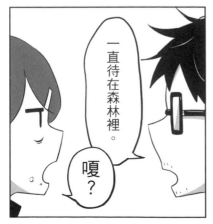

一直待在森林裡。

嘎？

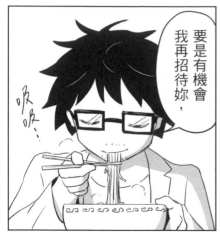

要是有機會
我再招待妳，

吸吸！！

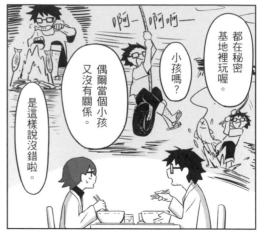

都在秘密
基地裡玩喔。

小孩嗎？

偶爾當個小孩
又沒有關係。

是這樣說沒錯啦。

啊啊——啊啊——

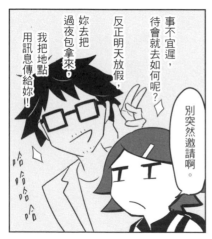

事不宜遲，
待會就去如何呢？

反正明天放假，
妳去把
過夜包拿來。

我把地點
用訊息傳給妳！！

別突然邀請啊。

哈哈哈哈

——話說，

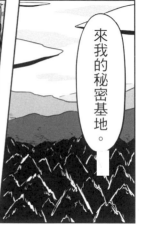

來我的秘密基地。

探頭

監視

雖然和他告訴我
的地方不同，
是監視官嗎？

人影？

嘎嘎
沙沙

嗯？

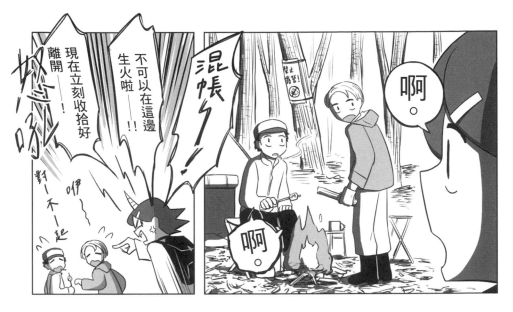

混帳ㄏ！！

啊。

不可以在這邊生火啦——！！

現在立刻收拾好離開——！！

對－不－起－

咿——

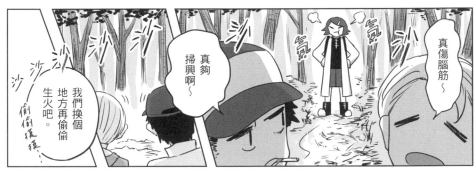

真傷腦筋～

真夠掃興啊～

我們換個地方再偷偷生火吧。

偷偷摸摸……

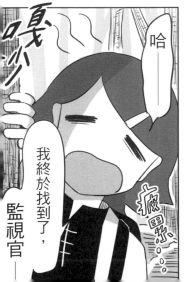

哈——

我終於找到了，監視官——

啊，在那裡啊。

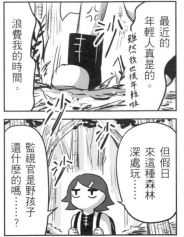

最近的年輕人真是的。浪費我的時間。

但假日來這種森林深處玩……監視官是野孩子還什麼的嗎……？

雖然我也很年輕啦

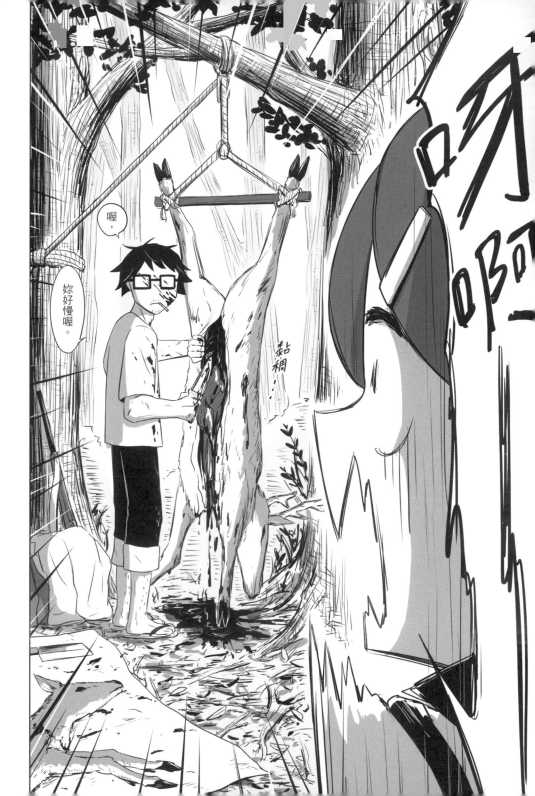

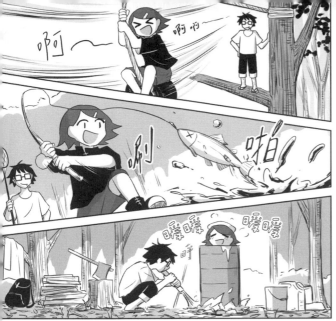
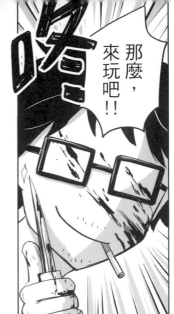

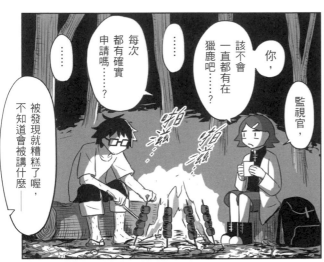

大口咬

大口咬

啊嗚

很好吃喔。

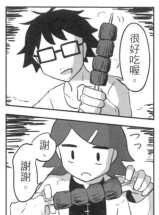

謝、謝謝。

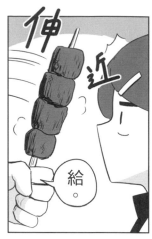

伸近

給。

呃，就算不獵那麼多，也可以吃很飽啊。

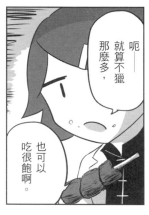

要盡量狩獵，然後盡量吃才行。

盡量吃，

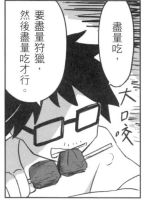

大口咬

走！

好吃！

是吧？

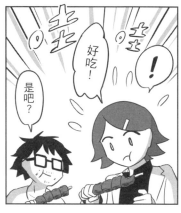

然後吃掉。

所以要狩獵，不可以浪費我們奪走的生命。

大口咬

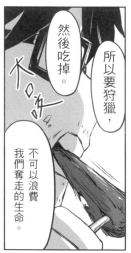

要是鹿增加太多，牠們就會把小樹、草皮、樹皮、整個大自然吃掉喔。

要是森林變得空蕩蕩，蟲類和鳥類就無法繼續居住，也容易出現土石流，整個生態系都會毀滅。

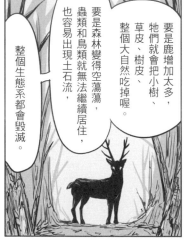

不，這是為了保護森林的必要工作。

咦？森林？

是啊。

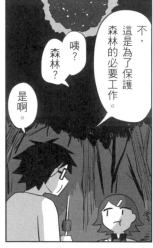

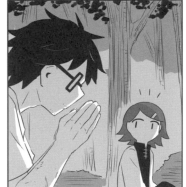

多謝款待。

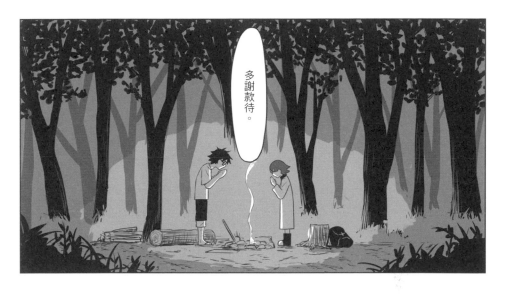

多謝款待。

這邊就好了。

哪裡好？

睡袋要放

好⋯的。

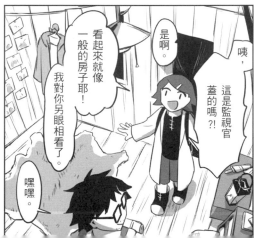

看起來就像一般的房子耶！我對你另眼相看了。

是啊。

咦，這是監視官蓋的嗎？！

嘿嘿。

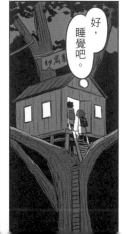

好，睡覺吧。

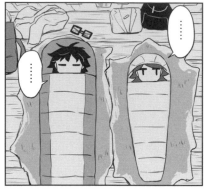

……

……

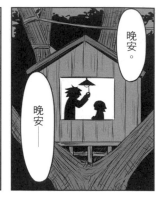

晚安。

晚安——

……

這樣啊。

以前會和朋友一起玩，

但大家長大之後都到大都市去了。

監視官，你一直都這樣生活嗎？

是啊。

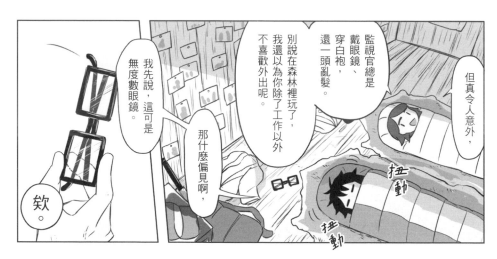

但真令人意外，

監視官總是戴眼鏡、穿白袍，還一頭亂髮。

別說在森林裡玩了，我還以為你除了工作以外不喜歡外出呢。

那什麼偏見啊，

我先說，這可是無度數眼鏡。

欽。

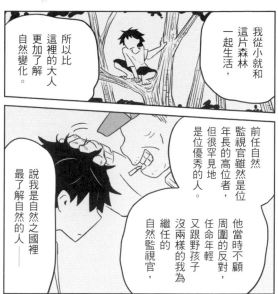

我從小就和這片森林一起生活，

所以比這裡的大人更加了解自然變化。

前任自然監視官雖然是位年長的高位者，但很罕見地任命年輕又跟野孩子沒兩樣的我為繼任的自然監視官，他當時不顧周圍的反對，

說我是自然之國裡最了解自然的人——

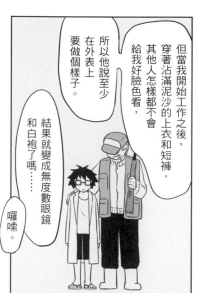

但當我開始工作之後，其他人怎樣都不會給我好臉色看，所以他說至少在外表上要做個樣子。

結果就變成無度數眼鏡和白袍了嗎……

囉嗦。

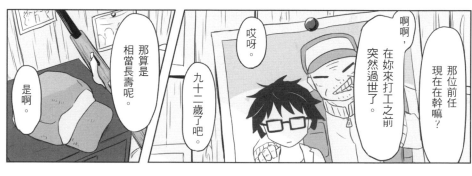

那位前任現在在幹嘛？

啊啊，在妳來打工之前突然過世了。

哎呀。

九十二歲了吧。

那算是相當長壽呢。

是啊。

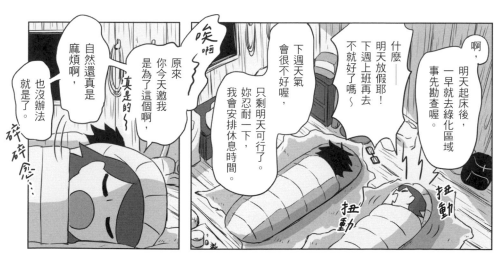

啊，明天起床後，一早就去綠化區域事先勘查喔。

什麼——明天放假耶！下週上班再去不就好了嗎～

下週天氣會很不好喔，只剩明天可行了。妳忍耐一下，我會安排休息時間。

唉呀

真是的

原來你今天邀我是為了這個啊。

自然還真是麻煩啊。

也沒辦法就是了。

扭動

扭動

碎碎念…

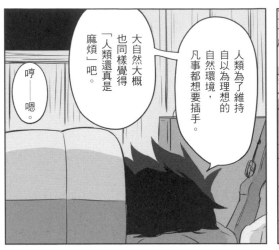

大自然大概也同樣覺得「人類還真是麻煩」吧。

人類為了維持自以為理想的自然環境，凡事都想要插手。

哼——嗯。

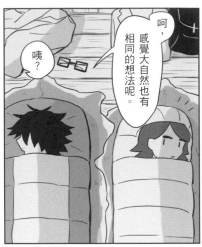

呵，感覺大自然也有相同的想法呢。

咦？

別聊了，我要睡囉——

好——的。

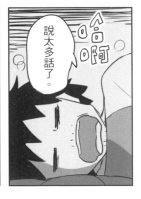

哈啊

說太多話了。

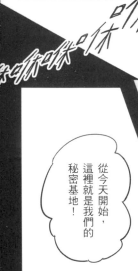

今天風真強啊……

從今天開始，這裡就是我們的秘密基地！

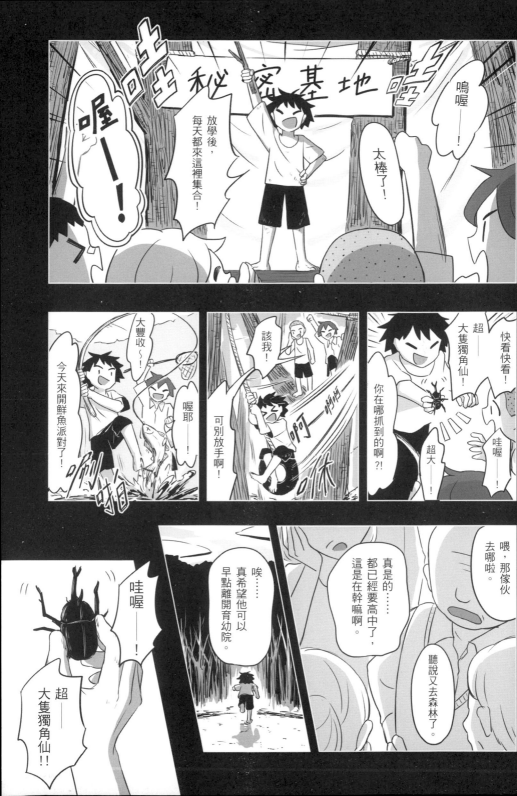

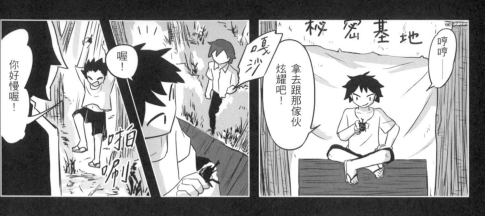

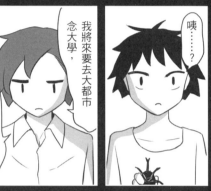

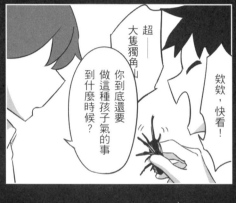

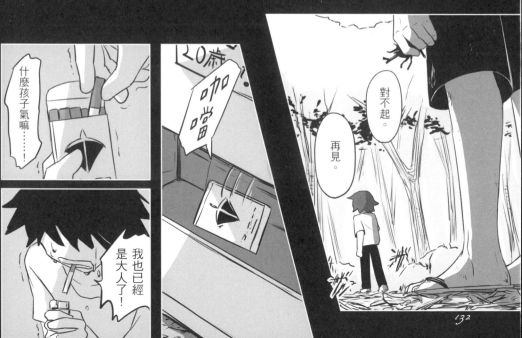

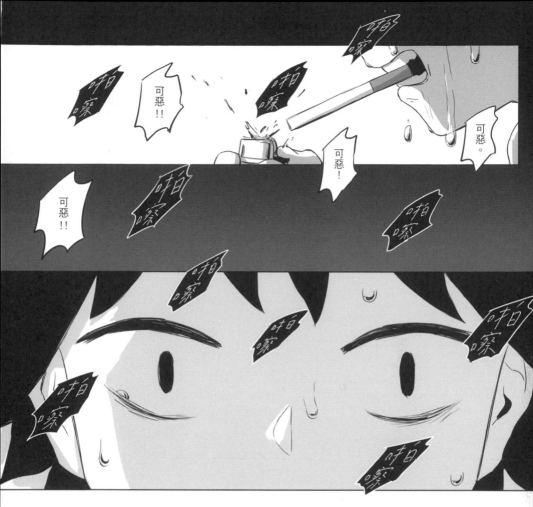

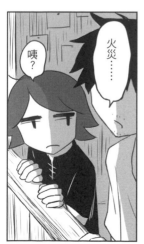

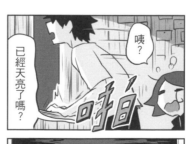

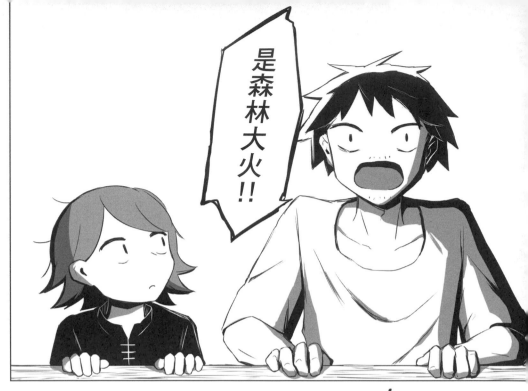

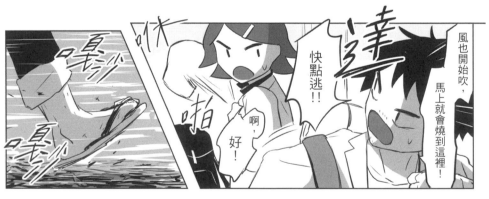

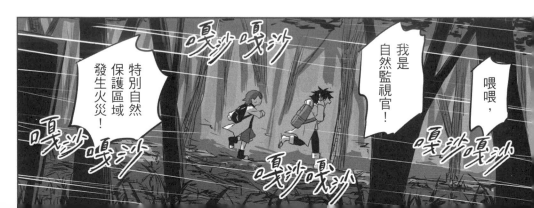

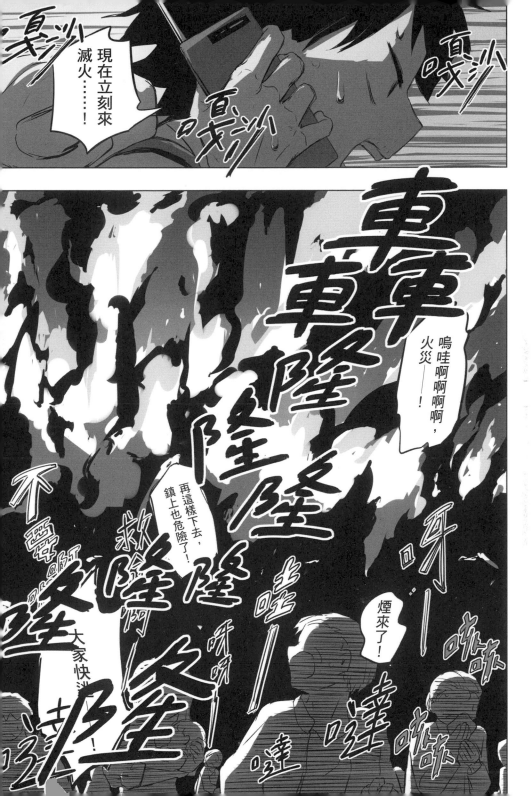

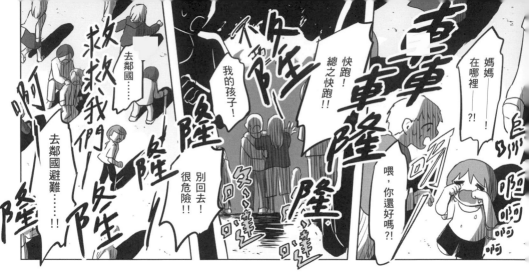

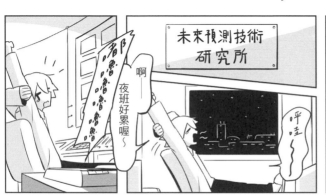

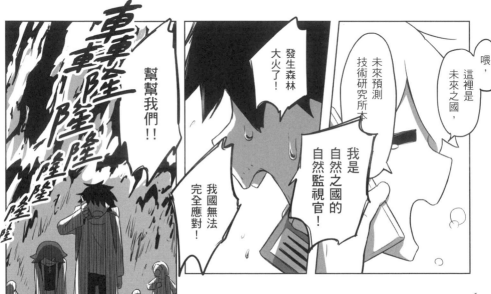

啊啊

沒事吧?!

沒、沒事

未來預測技術研究所

特別自然保護區大火災應變本部

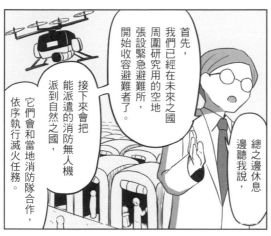

首先，我們已經在未來之國周圍研究用的空地張設緊急避難所，開始收容避難者了。

接下來會把能派遣的消防無人機派到自然之國，它們會和當地消防隊合作，依序執行滅火任務。

總之邊休息邊聽我說，

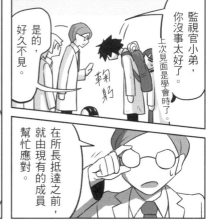

監視官小弟，你沒事太好了。上次見面是學會時了。

是的，好久不見。

鞠躬

在所長抵達之前，就由現有的成員幫忙應對。

雖然難以啟齒……但再這樣下去，自然之國全境將……

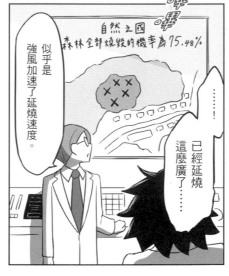

自然之國森林全部燒毀的機率為75.48%

似乎是強風加速了延燒速度。

已經延燒這麼廣了……

接著，這是透過衛星畫面從上空取得的延燒狀況……

！

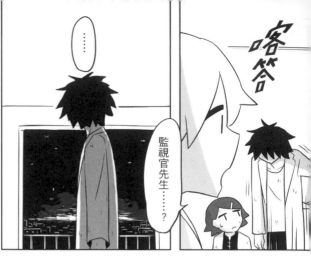

……

喀答

監視官先生……?

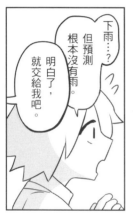

下雨……?

但預測根本沒有雨。

明白了，就交給我吧。

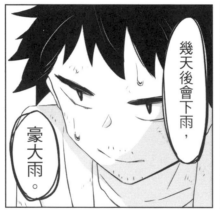

幾天後會下雨，豪大雨。

只要撐過今天和明天，或許就有機會解決。

咦？

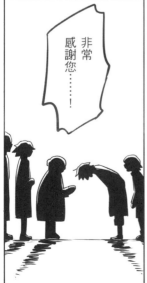

非常感謝您……！

……！

我從前任聽說過你的野性直覺，

我們會全力協助的。

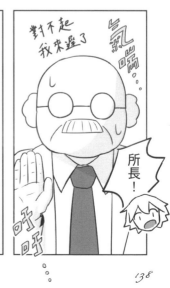

對不起我來遲了

所長！

138

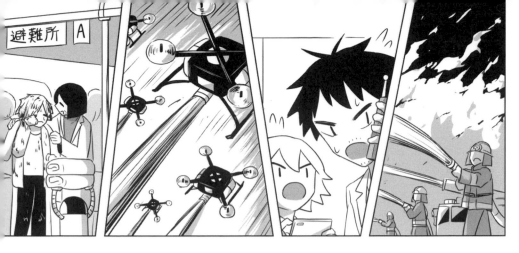

避難所 Ａ

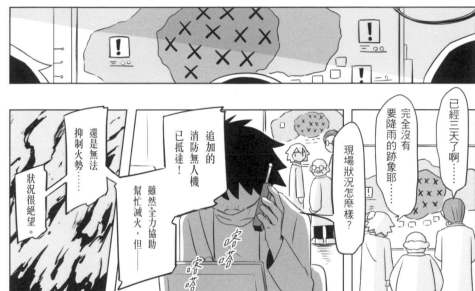

已經三天了啊……

完全沒有要降雨的跡象耶……

現場狀況怎麼樣？

追加的消防無人機已抵達！

雖然全力協助幫忙滅火，但——

還是無法抑制火勢……

狀況很絕望。

喀噹!!

不好意思，請讓我去休息一下。

喀噹。

我明白了。

總之，請你們先努力維持現狀。

下一個指示決定之後，會立刻通知。

還有，有個蓋在樹上像小屋的東西被燒掉了，但幸好裡面沒有人。

啊。

……這、這樣啊。

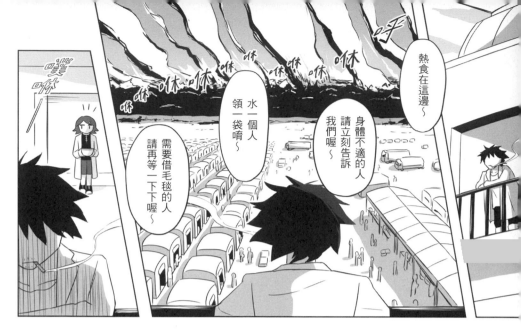

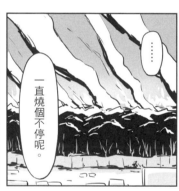

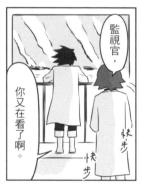

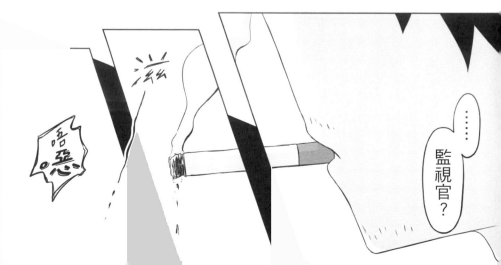

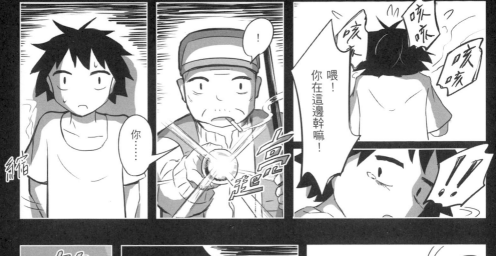

縮

你……

喂！你在這邊幹嘛！

咳 咳咳 咳 咳咳

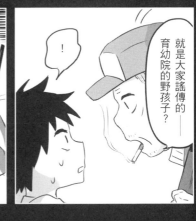

就是大家謠傳的——育幼院的野孩子？

欸，

你希望我替你隱瞞偷抽菸的事嗎？

啊

咦

嗯……

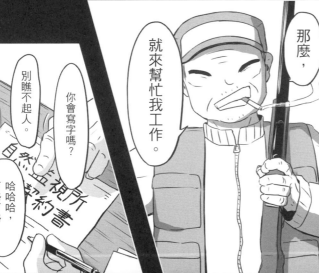

那麼，

就來幫忙我工作。

你會寫字嗎？

別瞧不起人。

哈哈哈，夕勢夕勢。

自然監視所書約書

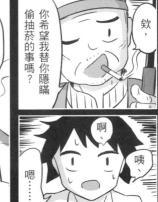

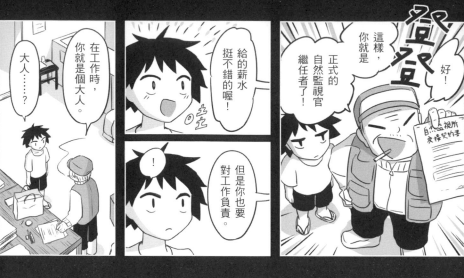

好!

這樣，你就是正式的自然監視官繼任者了!

大人……？

在工作時，你就是個大人。

給的薪水挺不錯的喔!

但是你也要對工作負責。

大人……

拿去，穿上這個吧。身為大人，服裝儀容也得整理好才行。

啊啊，沒錯，所謂工作就是這麼一回事。

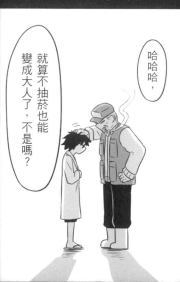

就算不抽菸也能變成大人了，不是嗎？

哈哈哈，

喔喔，還挺有模有樣的嘛。

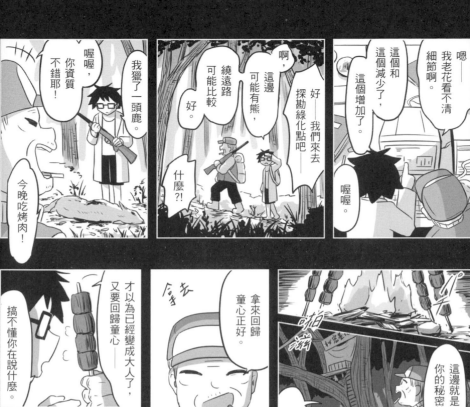
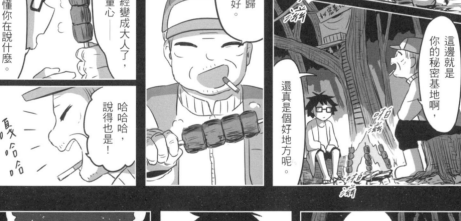

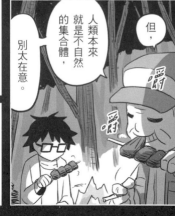

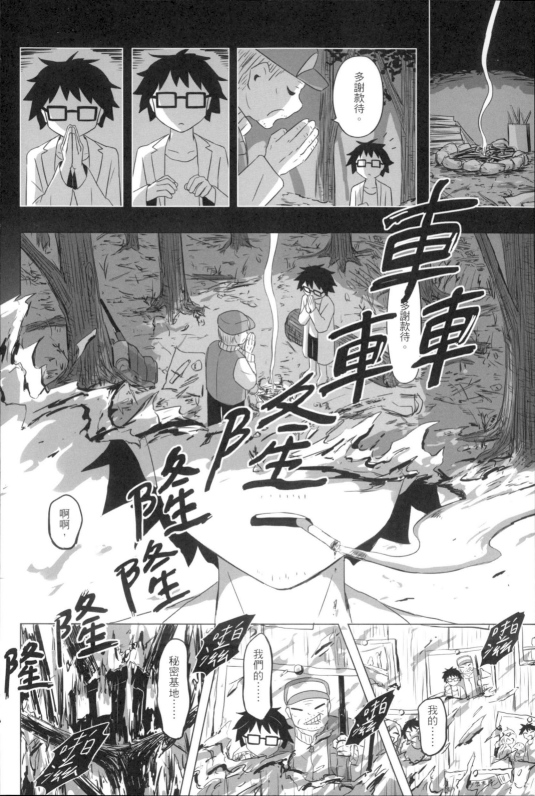

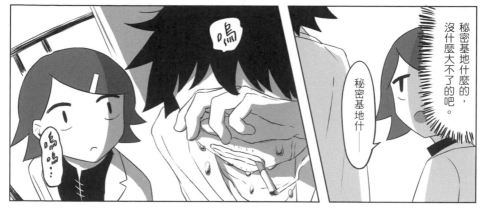

嗚

嗚嗚...

秘密基地什麼的，沒什麼大不了的吧。

秘密基地什——

......

嗚咕

咕嗚

轟隆轟隆轟隆......

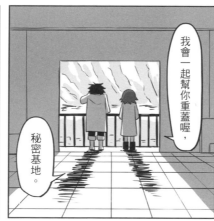

我會一起幫你重蓋喔，秘密基地。

咦，

雨雲......？

轟隆轟隆轟隆......

監視官，好像快要下雨了，總之先進屋吧。

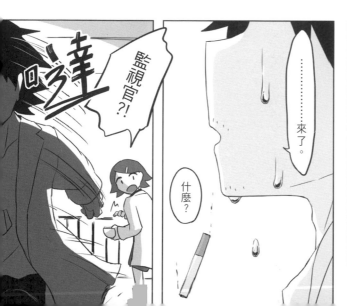

監視官?!

......來了。

......

什麼？

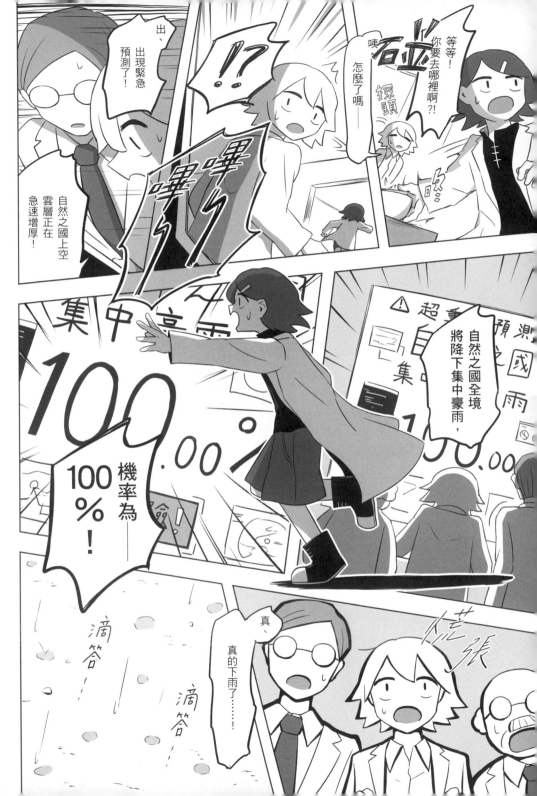

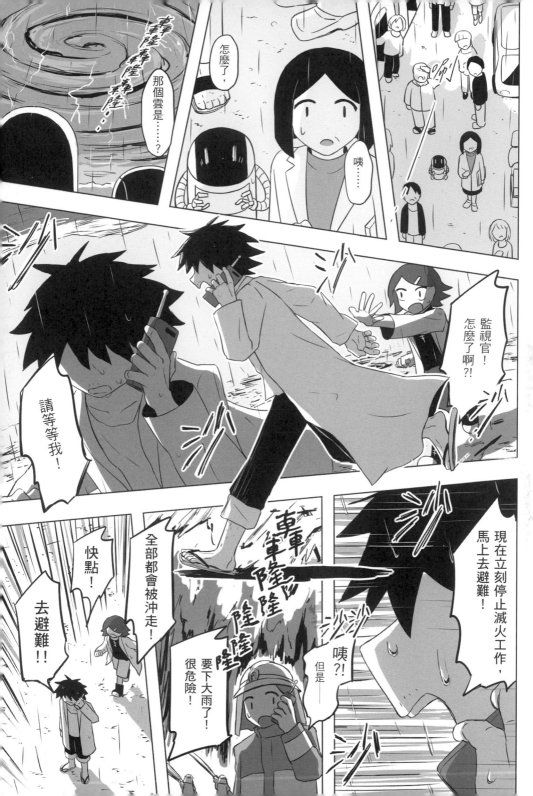

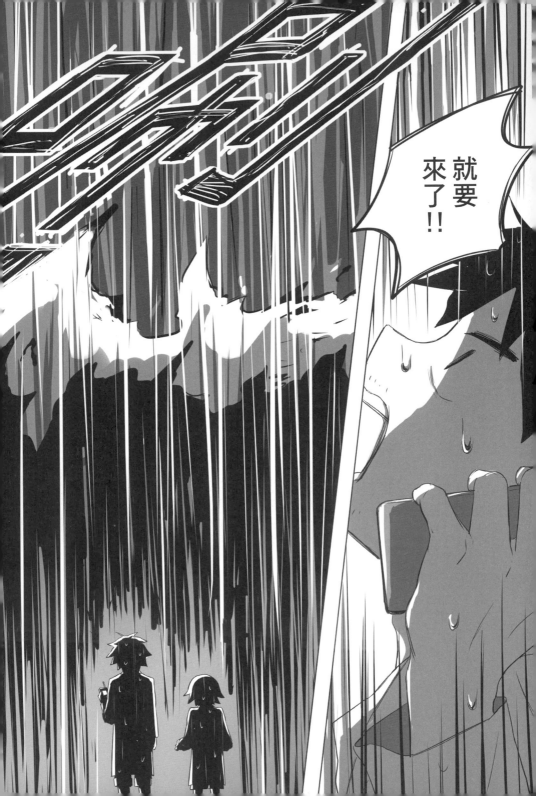

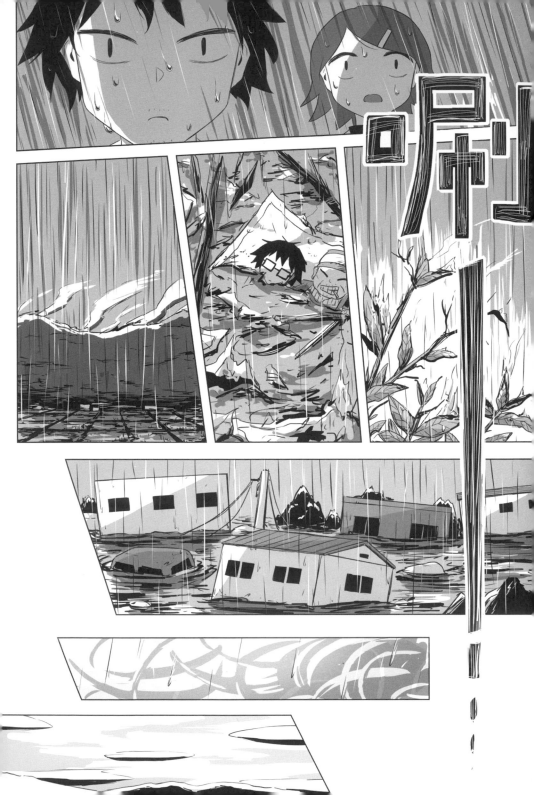

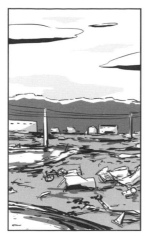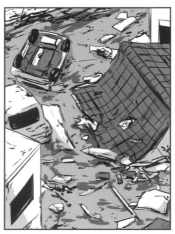

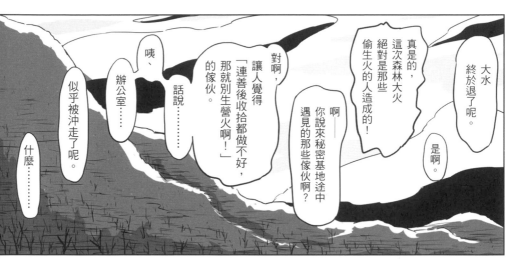

大水終於退了呢。

是啊。

真是的,這次森林大火絕對是那些偷生火的人造成的!

啊——你說來秘密基地途中遇見的那些傢伙啊?

對啊,讓人覺得「連善後收拾都做不好,那就別生營火啊!」的傢伙。

話說……

咦、辦公室……

似乎被沖走了呢。

什麼……

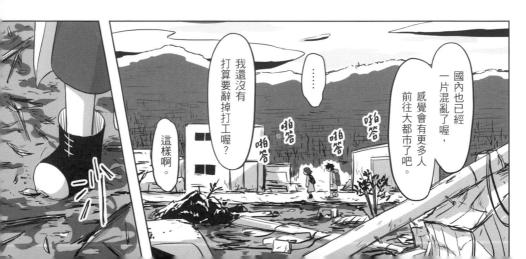

國內也已經一片混亂了喔,感覺會有更多人前往大都市了吧。

……

我還沒有打算要辭掉打工喔?

這樣啊。

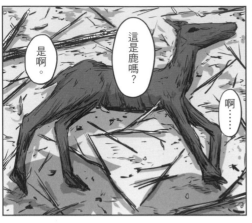

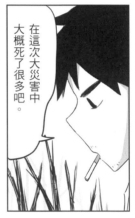

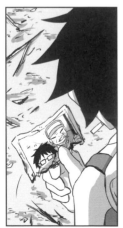

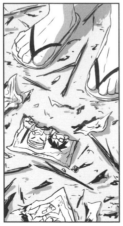

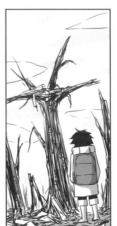

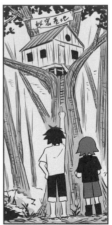

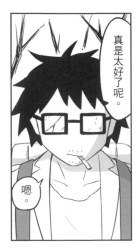

真是太好了呢。

嗯。

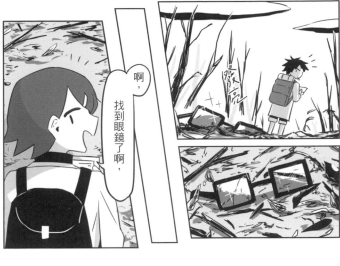

啊，找到眼鏡了啊，

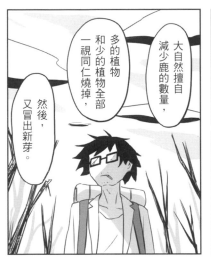

然後，又冒出新芽。

大自然擅自減少鹿的數量，多的植物和少的植物全部一視同仁燒掉，

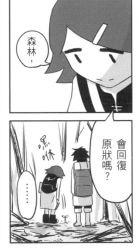

森林，

會回復原狀嗎？

......

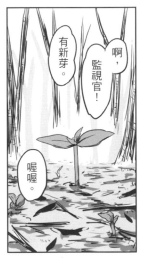

啊，監視官！

有新芽。

喔喔。

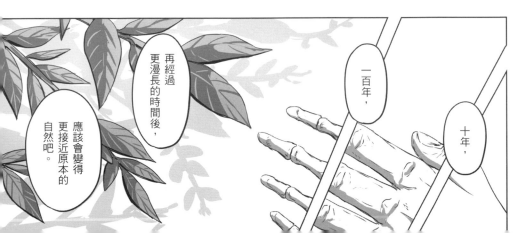

一百年，

十年，

再經過更漫長的時間後，

應該會變得更接近原本的自然吧。

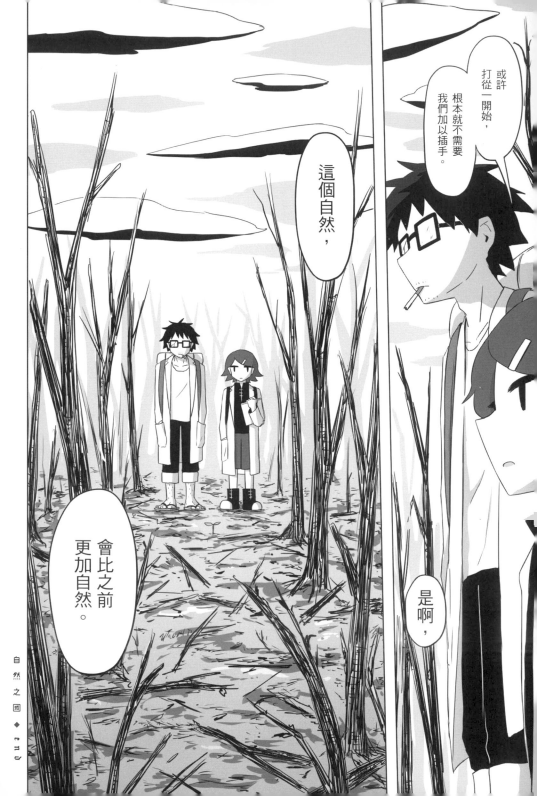

或許打從一開始，我們根本就不需要加以插手。

這個自然，

會比之前更加自然。

是啊，

一
夜
之
國
—

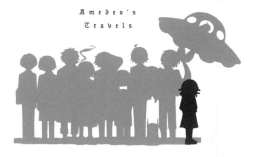

Amedeo's
Travels

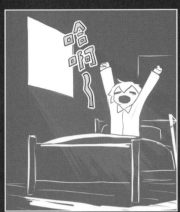

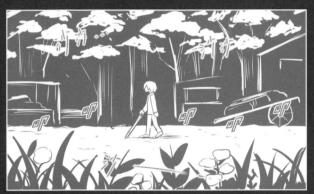

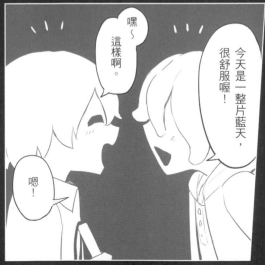

嘿～
這樣啊。

今天是一整片藍天，
很舒服啊喔！

嗯！

早安──！

早安！

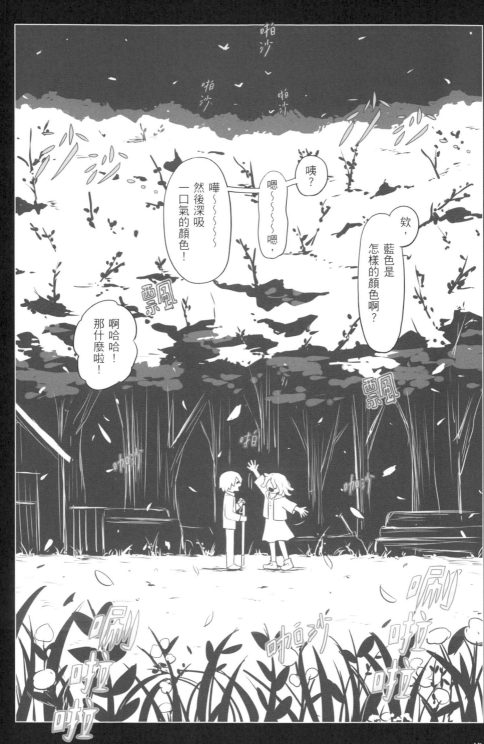

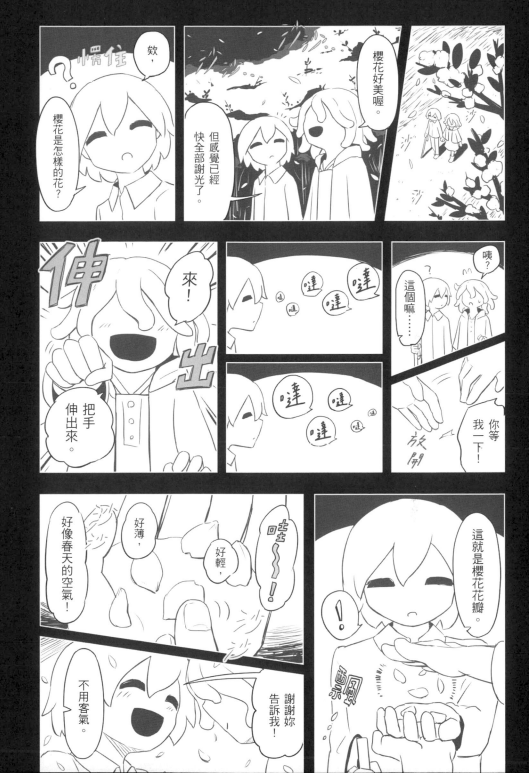

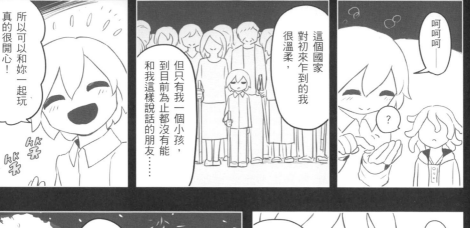

所以可以和妳一起玩真的很開心！

但只有我一個小孩，到目前為止都沒有能和我這樣說話的朋友……

這個國家對初來乍到的我很溫柔，

呵呵呵——

?

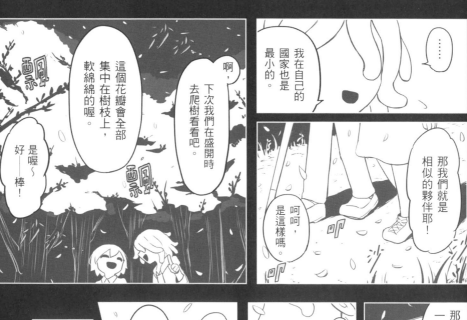

我在自己的國家也是最小的。

……

那我們就是相似的夥伴耶！

呵呵，是這樣嗎。

啊！下次我們在盛開時去爬樹看看吧。

這個花瓣會全部集中在樹枝上，軟綿綿的喔。

是喔～好——棒！

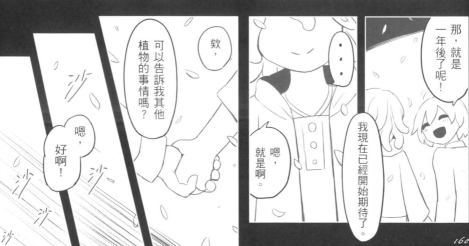

欸，可以告訴我其他植物的事情嗎？

嗯，好啊！

嗯，就是啊。

那，就是一年後了呢！

我現在已經開始期待了。

160

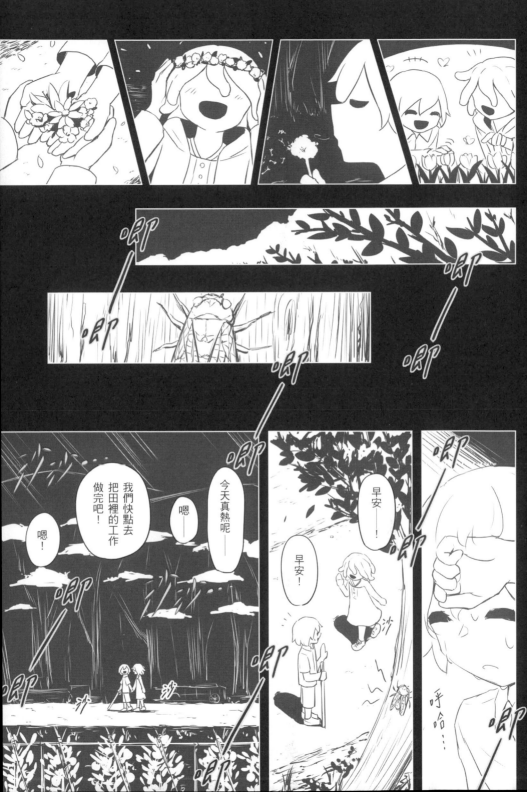

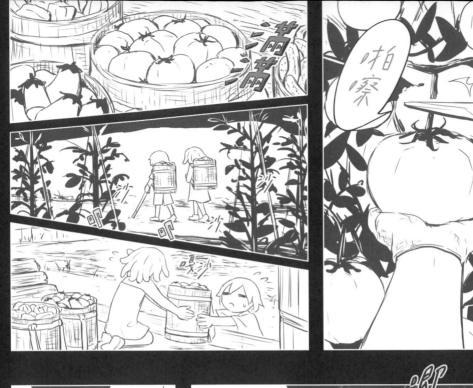

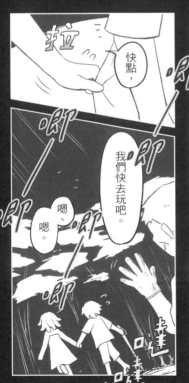

我們快去玩吧。

嗯。

嗯。

快點，

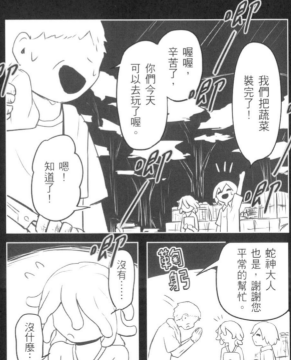

我們把蔬菜裝完了！

喔喔，辛苦了，你們今天可以去玩了喔。

嗯！

知道了！

沒有......

沒什麼......

蛇神大人也是，謝謝您平常的幫忙。

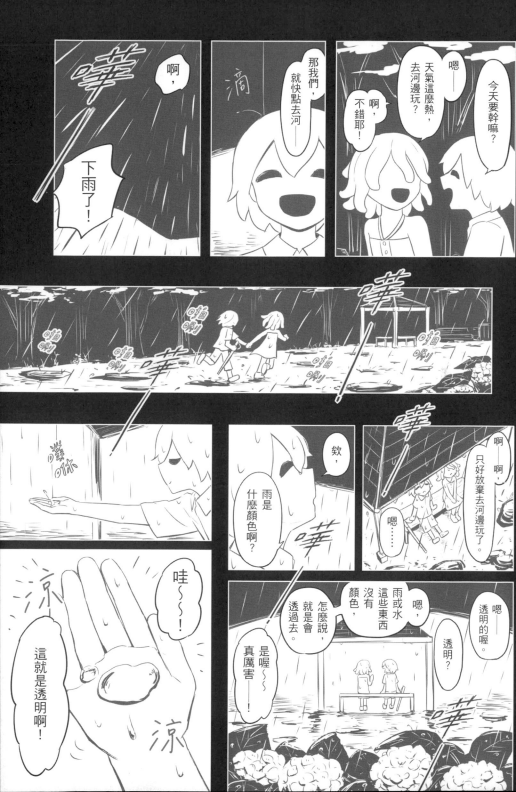

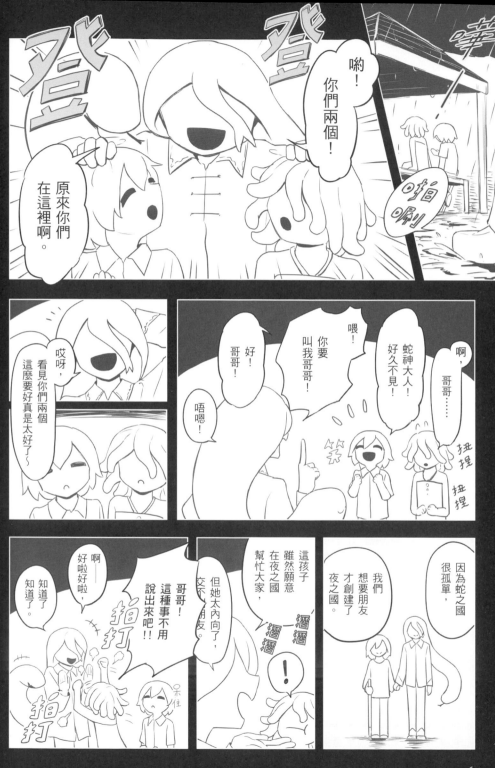

164

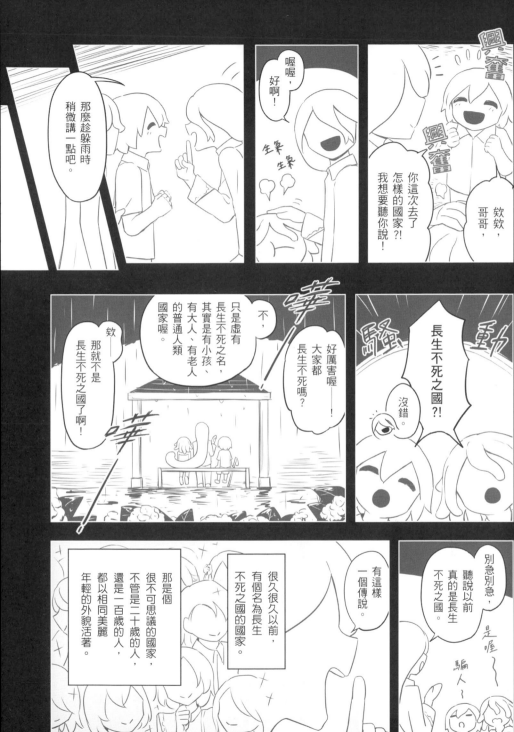

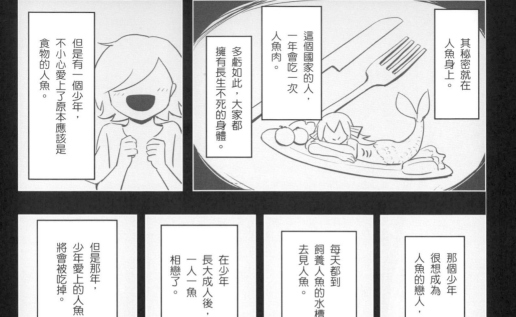

其秘密就在人魚身上。

這個國家的人，一年會吃一次人魚肉。

多虧如此，大家都擁有長生不死的身體。

但是有一個少年，不小心愛上了原本應該是食物的人魚。

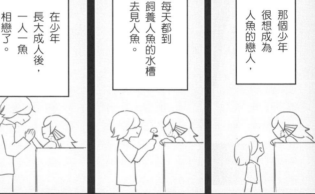

那個少年很想成為人魚的戀人，

每天都到飼養人魚的水槽去見人魚。

在少年長大成人後，一人一魚相戀了。

但是那年，少年愛上的人魚將會被吃掉。

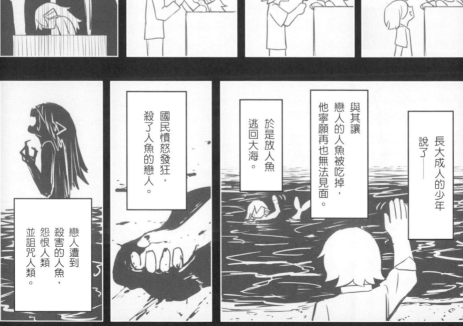

長大成人的少年說了——

與其讓戀人的人魚被吃掉，他寧願再也無法見面。

於是放人魚逃回大海。

國民憤怒發狂，殺了人魚的戀人。

戀人遭到殺害的人魚，怨恨人類並詛咒人類。

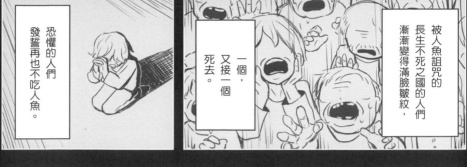

被人魚詛咒的長生不死之國的人們漸漸變得滿臉皺紋，

一個，又接一個死去。

恐懼的人們發誓再也不吃人魚。

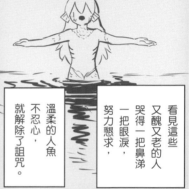

看見這些又醜又老的人哭得一把眼淚一把鼻涕，努力懇求，

溫柔的人魚不忍心，就解除了詛咒。

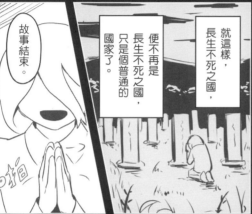

就這樣，長生不死之國，

便不再是長生不死之國，只是個普通的國家了。

故事結束。

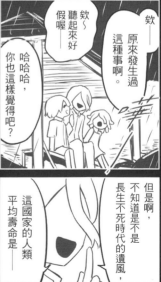

欸—

欸～

原來發生過這種事啊。

聽起來好假喔

哈哈哈，你也這樣覺得吧？

但是啊，不知道是不是長生不死時代的遺風，這國家的人類平均壽命是——

兩百歲呢。

咦咦—?!

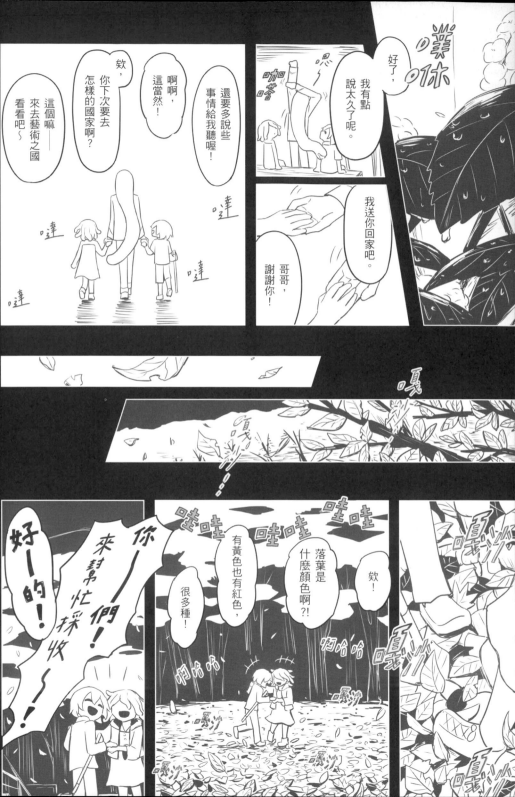

哇～收穫好多耶！

哈哈哈，這種時候就叫做豐收喔。

豐收……！

豐收……!

那那，可以有很多大餐吃嗎?!

啊，不，

得要儲備食物來準備過冬才行。

什麼～

興奮興奮

這個夜之國的國民全都看不見。

之所以可以像這樣從事農耕，全都多虧許多來自蛇之國的蛇神大人

教導、領導，以及守護我們。

但冬天無法依靠蛇神大人的力量，我們得靠自己活下去才行。

所以要很珍惜地吃。

欸……

冬天無法見到蛇神大人啊……

廣、廣場，

廣場上……!

集合

集合

集合

騷動 騷動

慌張

慌張

出現

慌張

喂～～喂！

不得了了～

喂！

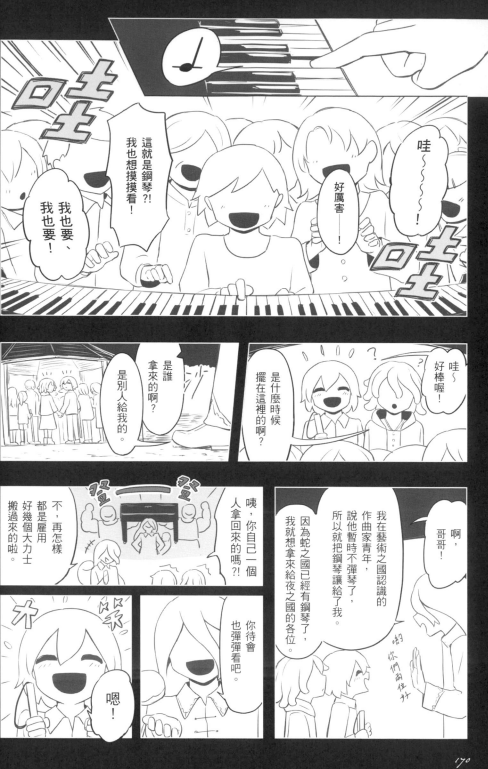

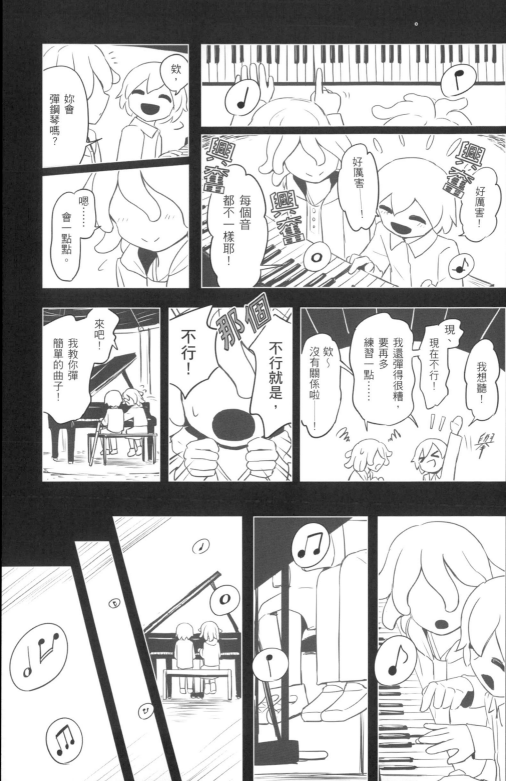

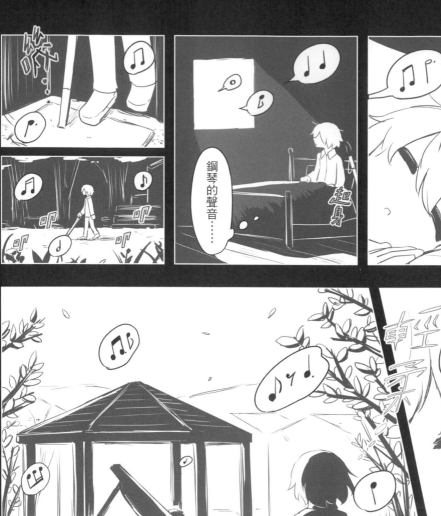

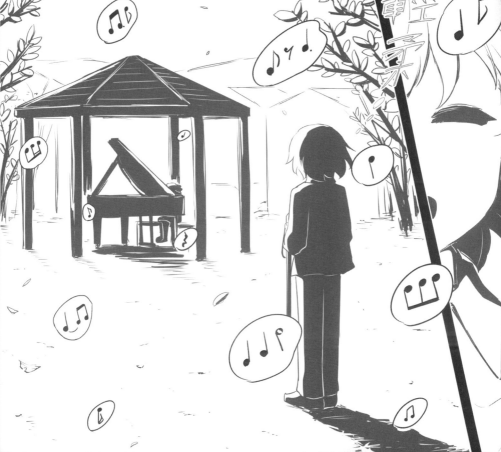

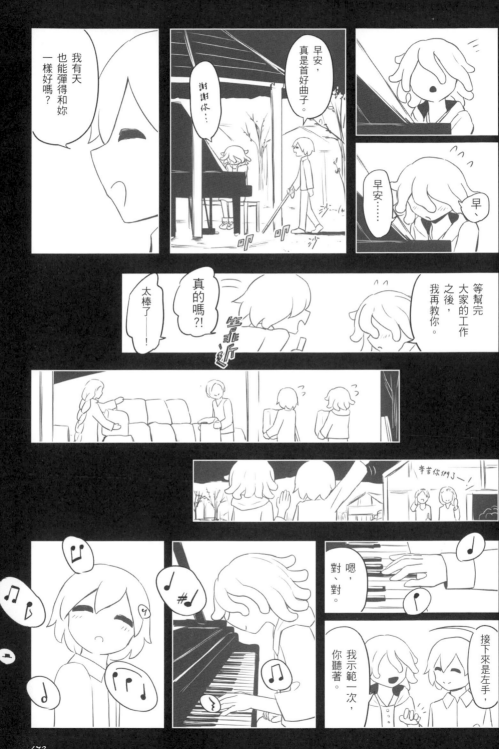

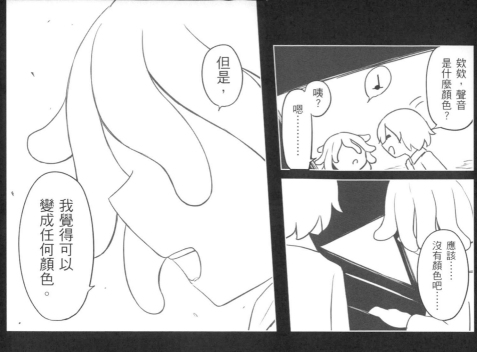

欸欸，聲音
是什麼顏色？

♩

咦？

嗯……

應該……
沒有顏色吧……

但是，

我覺得可以
變成任何顏色。

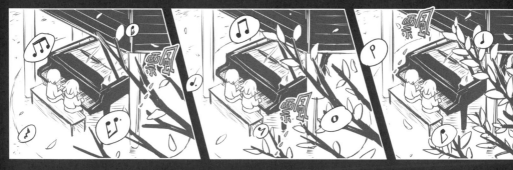

天氣有點冷了，
要午睡嗎？

搖頭 搖頭

不、不用。

妳睏了嗎？

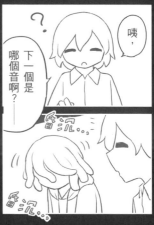

咦，

下一個是
哪個音啊？

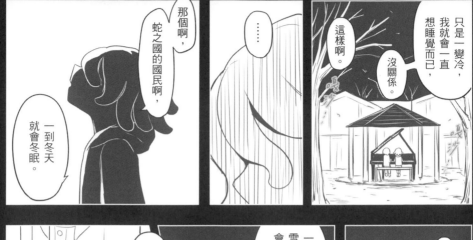
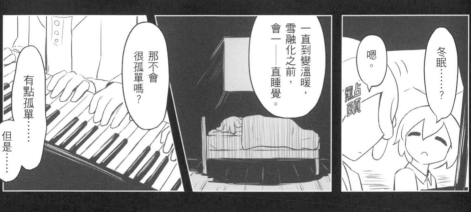
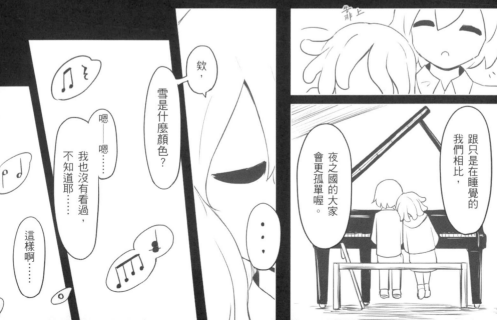

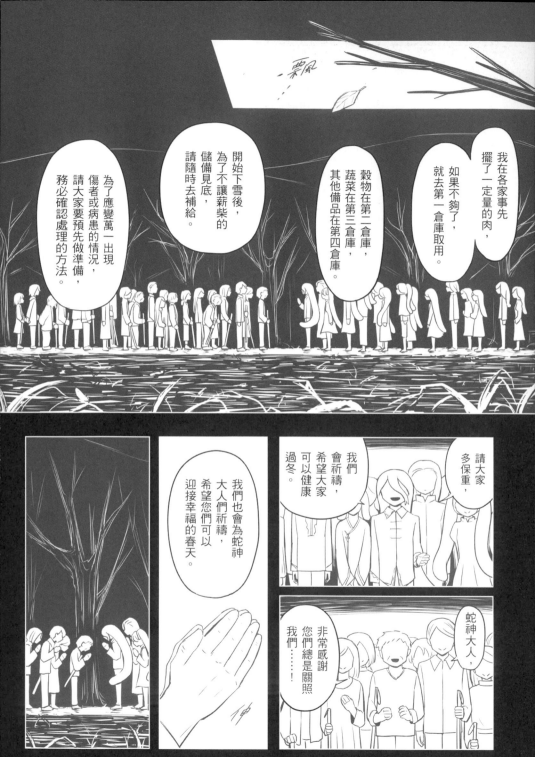

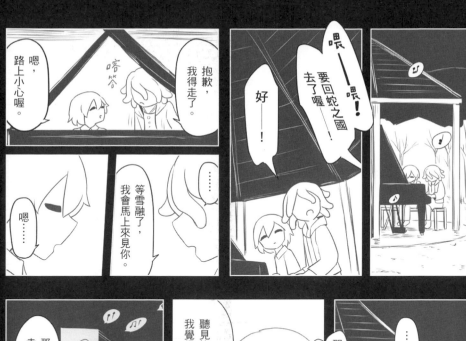

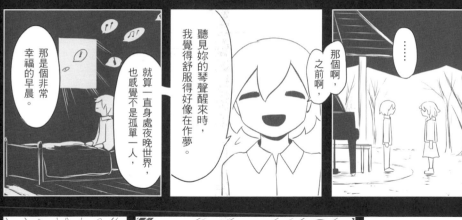

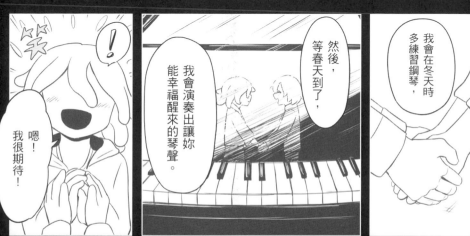

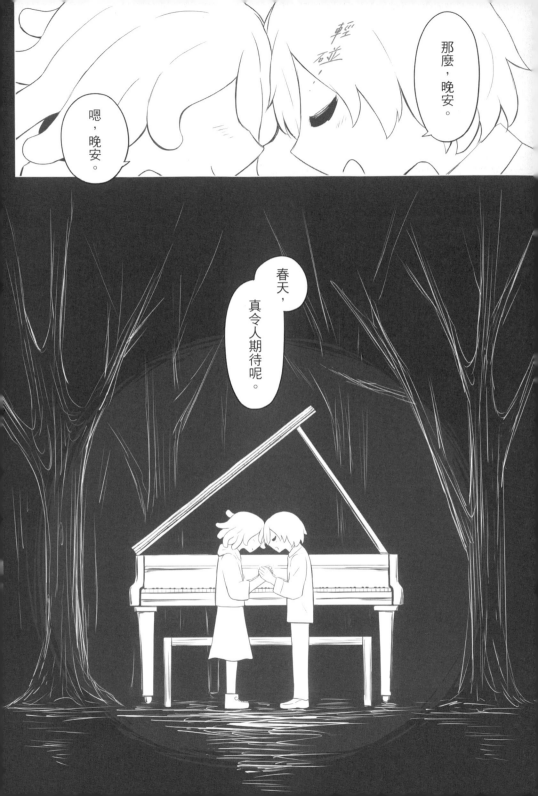

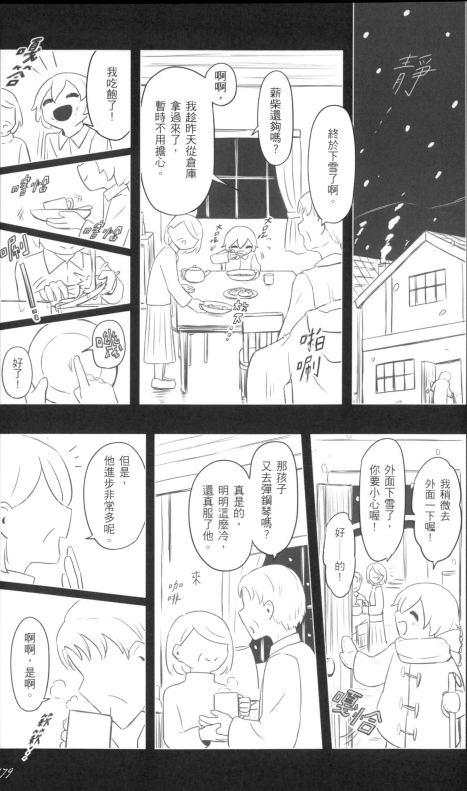

嘎吱

我吃飽了!

啊啊,我趁昨天從倉庫拿過來了,暫時不用擔心。

薪柴還夠嗎?

終於下雪了啊。

靜

嚼咕

咖咕

咖哩

好了!

咕嚕

啪啊

但是,他進步非常多呢。

那孩子又去彈鋼琴嗎?

真是的,明明這麼冷,還真服了他。

我稍微去外面一下喔!

外面下雪了,你要小心喔!

好的!

啊啊,是啊。

咖啡

來

嘎吱

欸欸

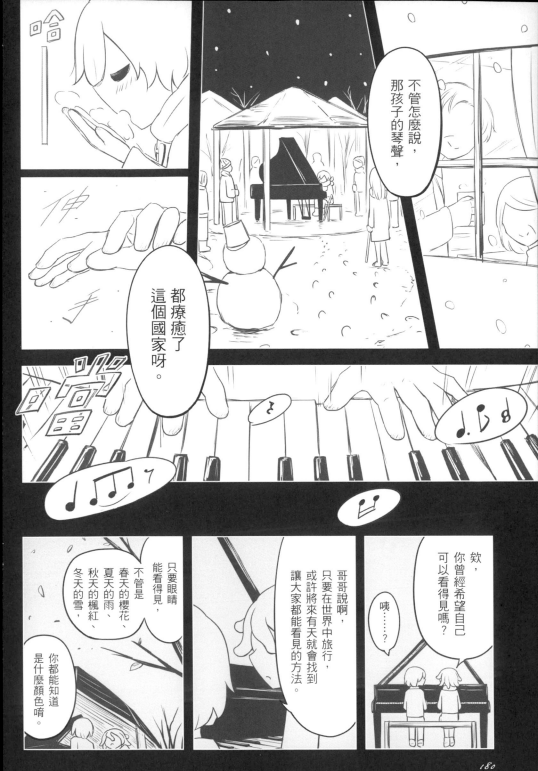

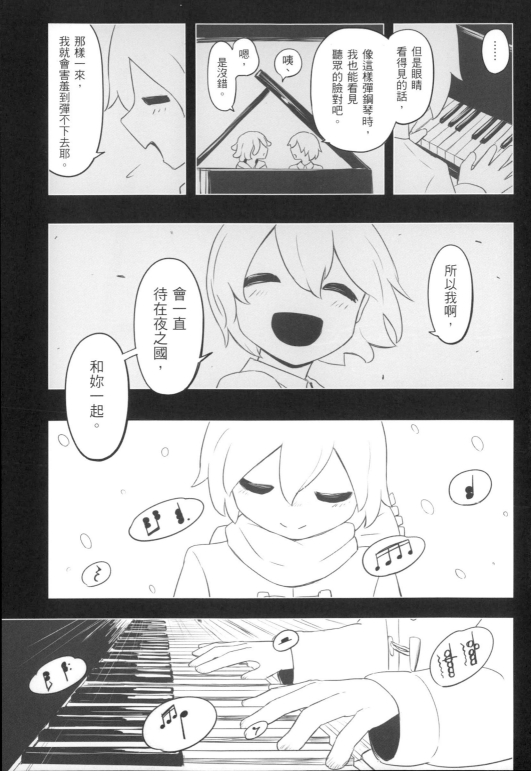

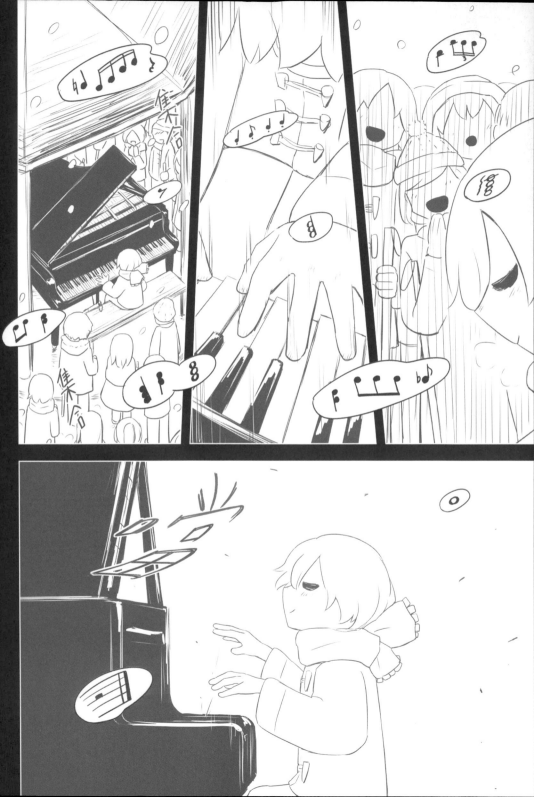

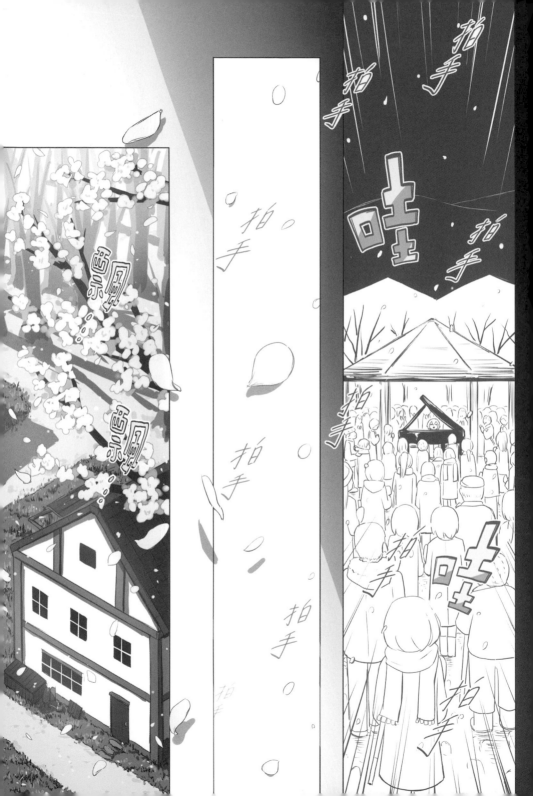

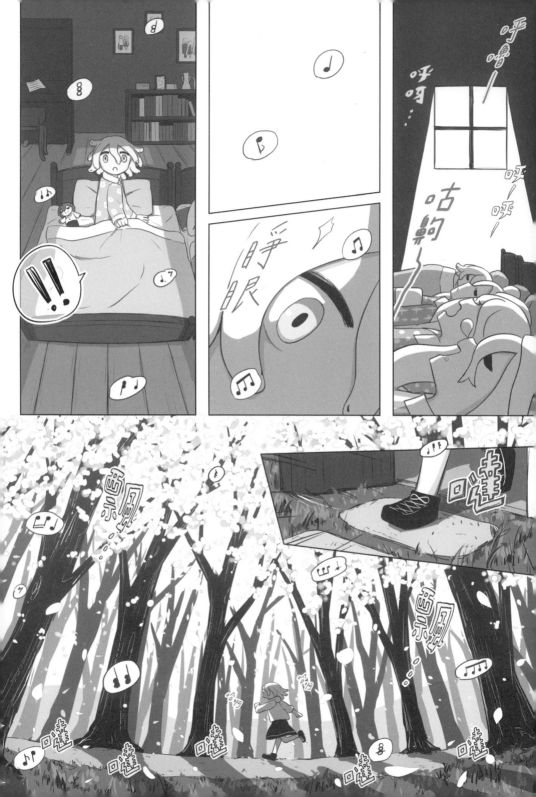

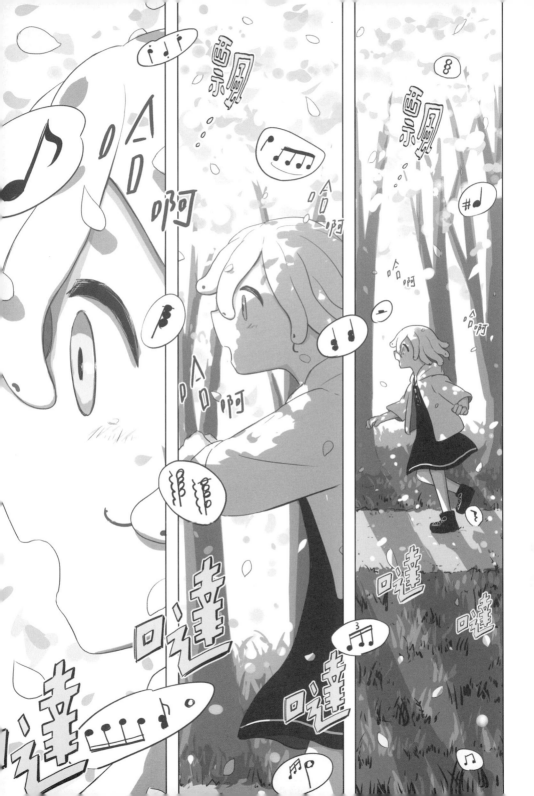

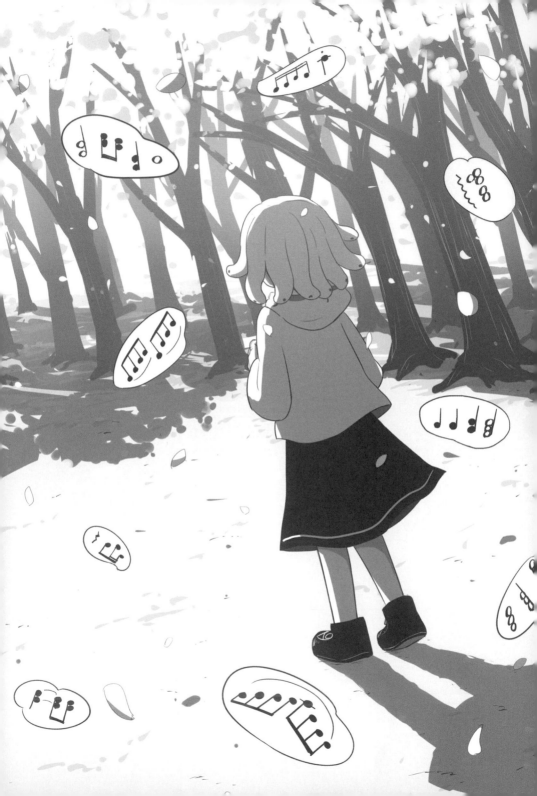

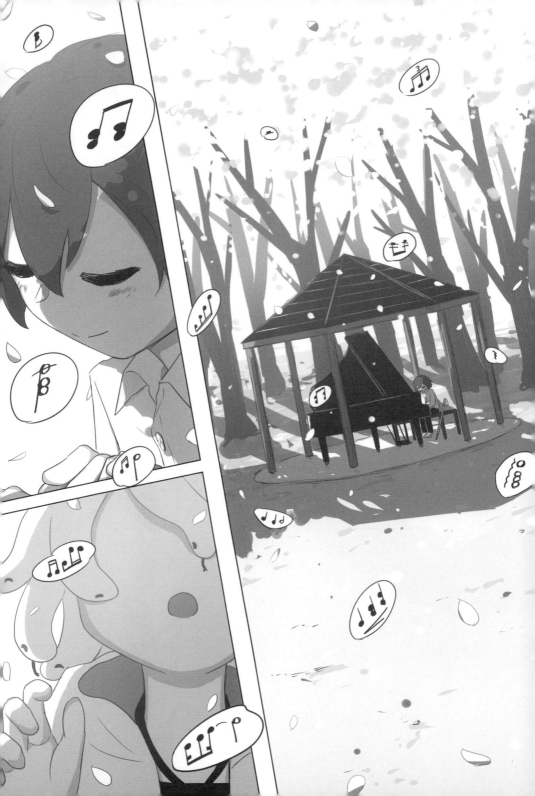

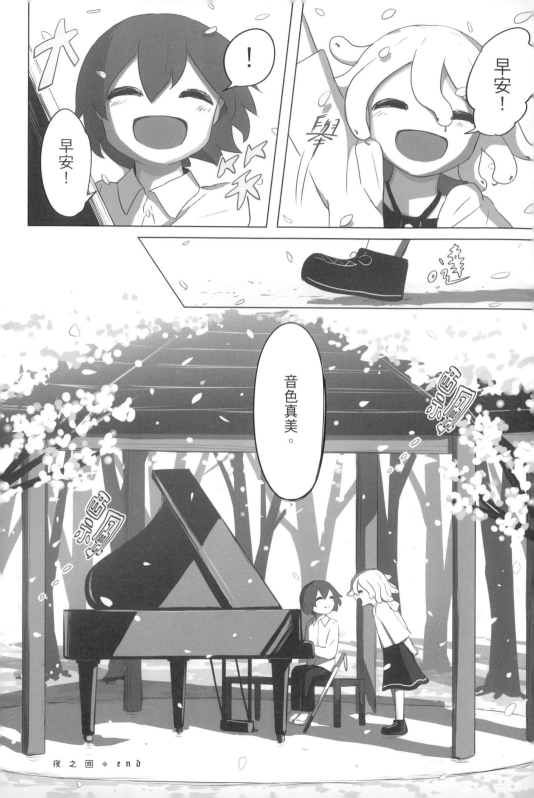

夜之國 ◆ end

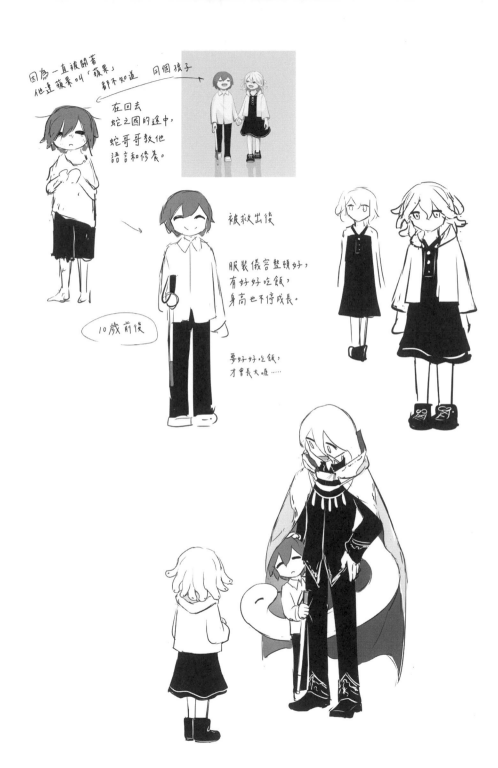

因為一直被閉著
他連蘋果叫「蘋果」
都不知道

同個孩子

在回去
蛇之國的途中,
蛇哥哥教他
語言和修養。

被救出後

服裝儀容整頓好,
有好好吃飯,
身高也不停成長。

10歲前後

要好好吃飯,
才會長大喔……

一

死

之

國

一

Amedeo's
Travels

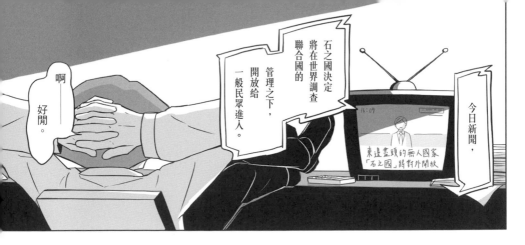

今日新聞，

石之國決定
將在世界調查
聯合國的
管理之下，
開放給
一般民眾進入。

啊——
好閒。

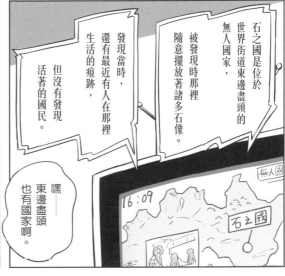

石之國是位於
世界街道東邊盡頭的
無人國家，

被發現時那裡
隨意擺放著諸多石像。

發現當時，
還有最近有人在那裡
生活的痕跡，

但沒有發現
活著的國民。

嘿——
東邊盡頭
也有國家啊。

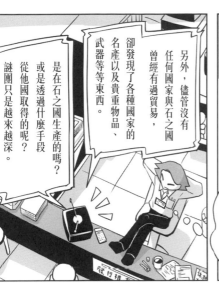

另外，儘管沒有
任何國家與石之國
曾經有過貿易，
卻發現了各種國家的
名產以及貴重物品、
武器等等東西。

是在石之國生產的嗎？
或是透過什麼手段
從他國取得的呢？
謎團只是越來越深。

專家表示期待，
「希望這次
一般開放後
調查能有所進展，
或許可以解開
石之國的謎團。」

下一則新聞——

叩叩

宅配
包裹
！！

發行櫃臺

叩
叩叩…

呼嚕…

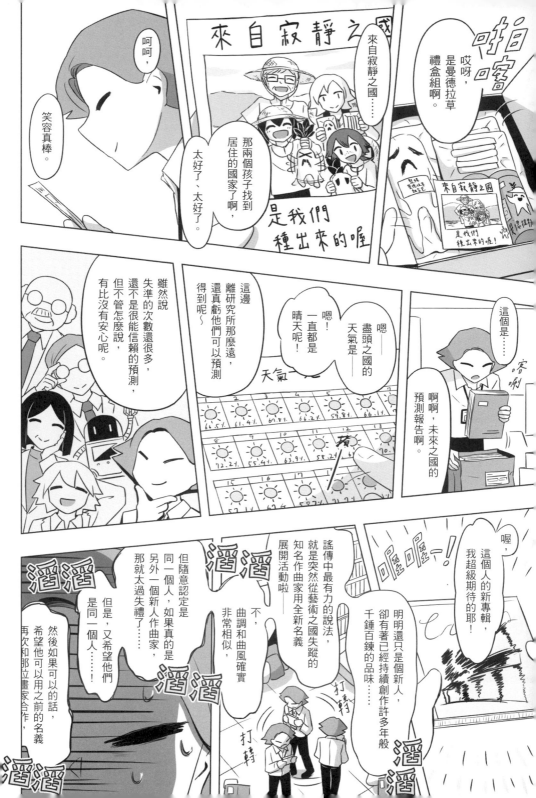

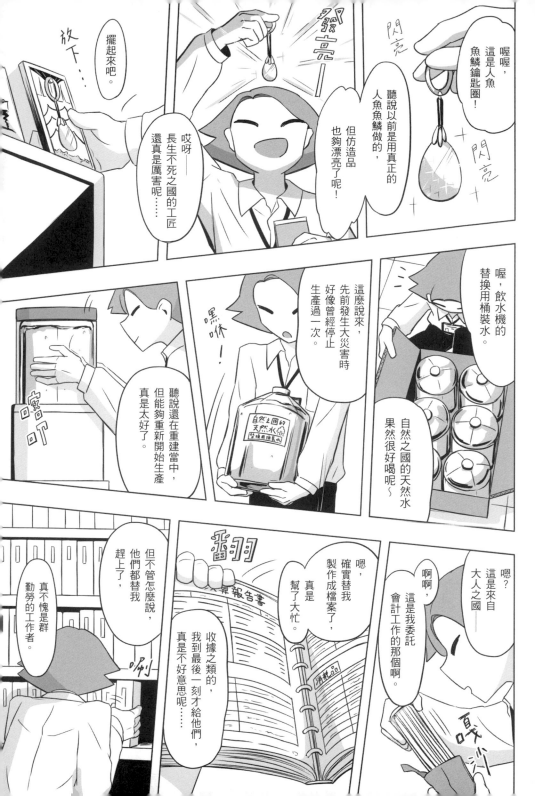

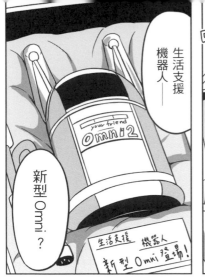

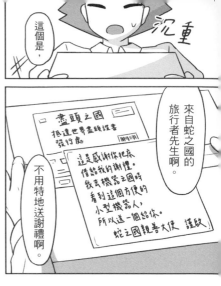

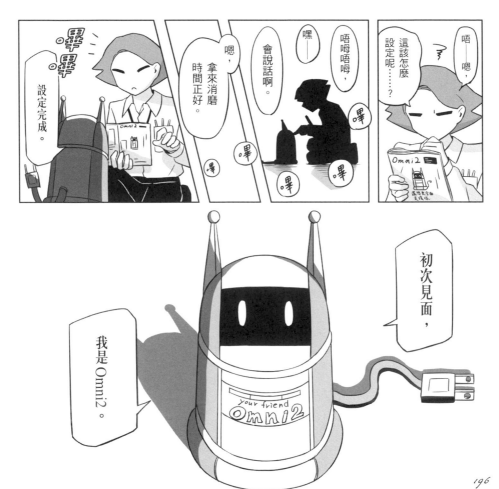

196

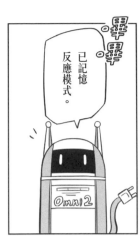

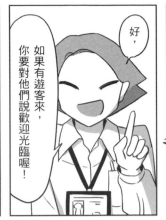

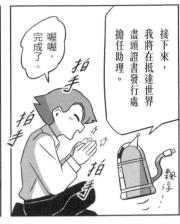

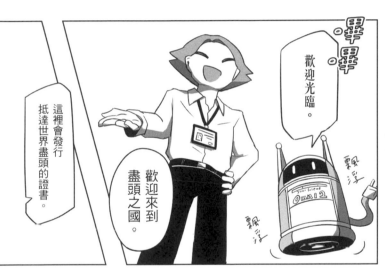

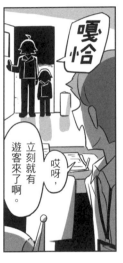

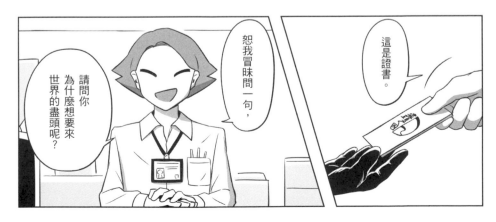

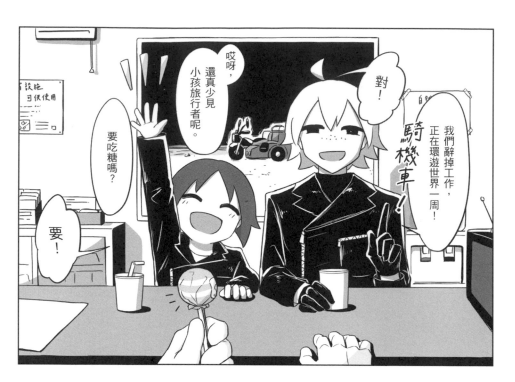

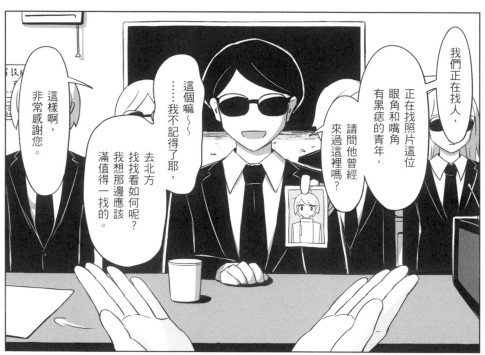

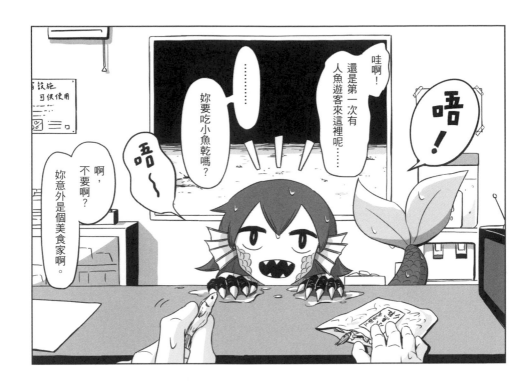

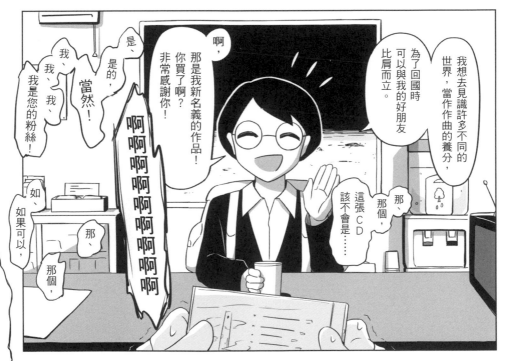

嘎恰……

擺在祭壇上吧。

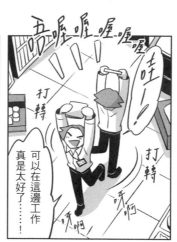

吾喔喔喔喔哇—!

打轉

可以在這邊工作真是太好了……!

打轉

呀啊

呀啊

Cranes

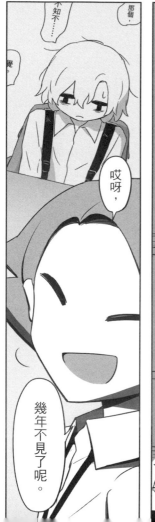

不知不……

那個,

哎呀,

幾年不見了呢。

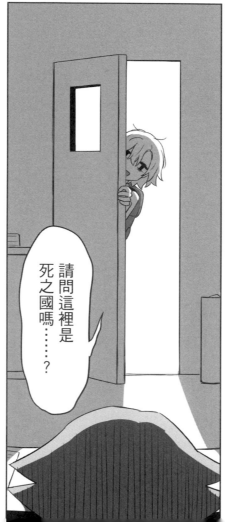

請問這裡是死之國嗎……?

那個～

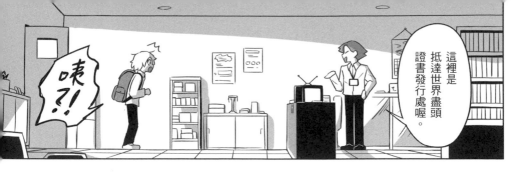

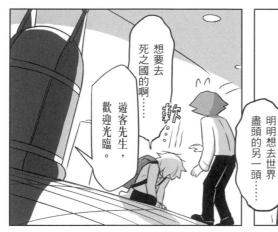

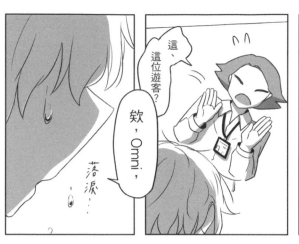

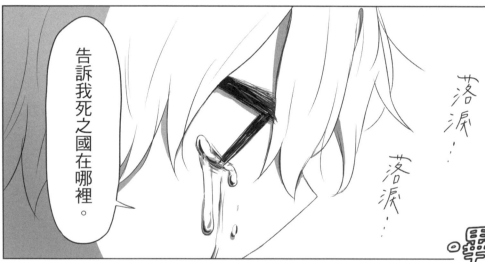
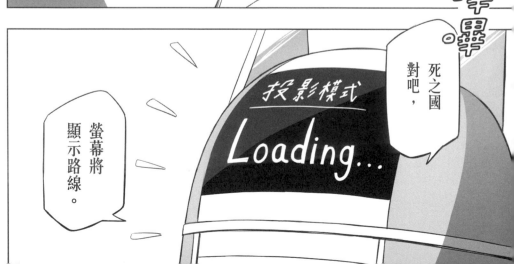

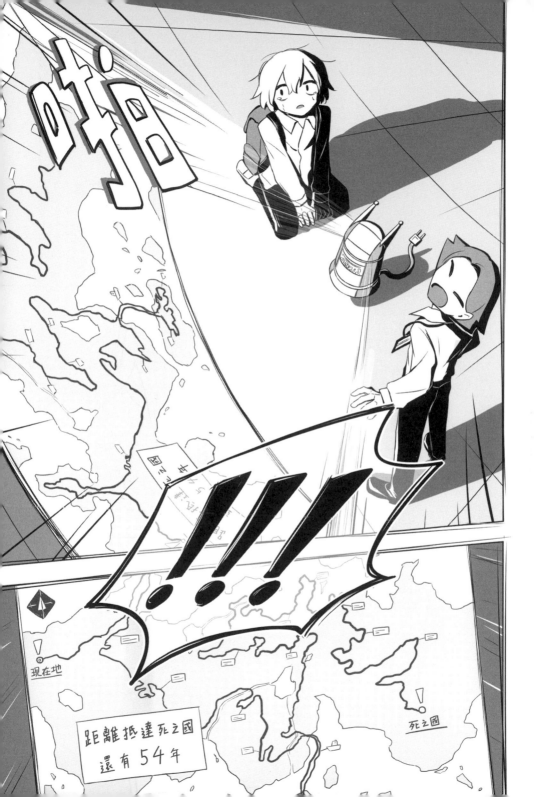

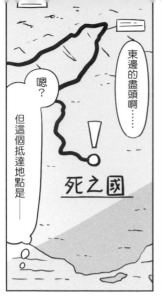

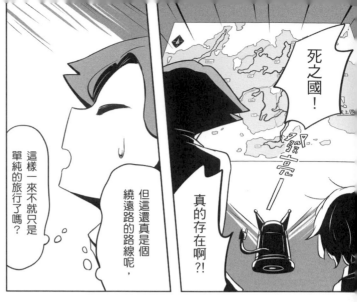

東邊的盡頭啊……

嗯？

但這個抵達地點是——

死之國

這樣一來不就只是單純的旅行了嗎？

但這還真是個繞遠路的路線呢，

真的存在啊?!

死之國！

這次真的可以抵達死之國吧？

欸，Omni，

這是當然。

嗯，好……

我相信你。

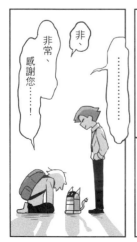

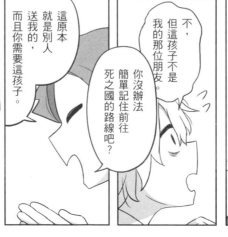

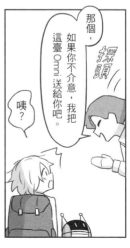

非、非常感謝您……！

…………

這原本就是別人送我的，而且你需要這孩子。

不，但這孩子不是我的那位朋友。

你沒辦法記住前往死之國的路線吧？

那個，如果你不介意，我把這臺Omni送給你吧。

咦？

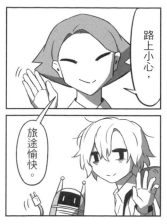

路上小心，

旅途愉快。

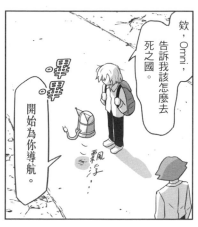

欸，Omni，

告訴我該怎麼去死之國。

開始為你導航。

飄浮……

持有者更新已完成。

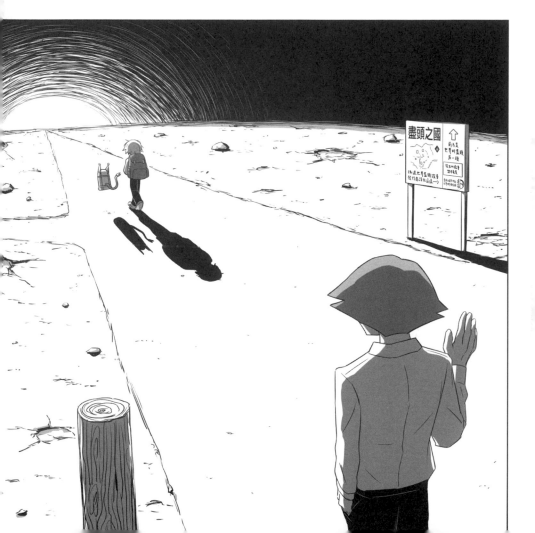

盡頭之國

但是，
比起去死
好多了！

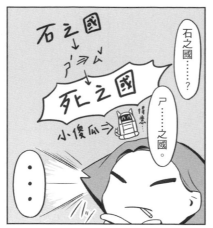

石之國
↓
↓
死之國

尸……之國。

小傻瓜→

搜索

石之國……？

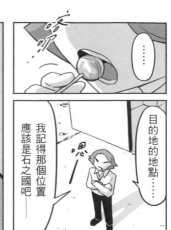

……

目的地的地點……

我記得那個位置
應該是石之國吧——

嗯

呵呵

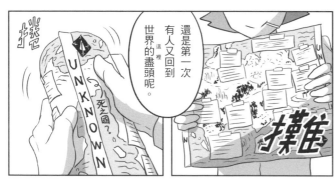

還是第一次
有人又回到
世界的盡頭呢。

這裡

搜

搜

UNKNOWN

死之國？

摸索
摸索

哎呀哎呀，

呵呵。

伸

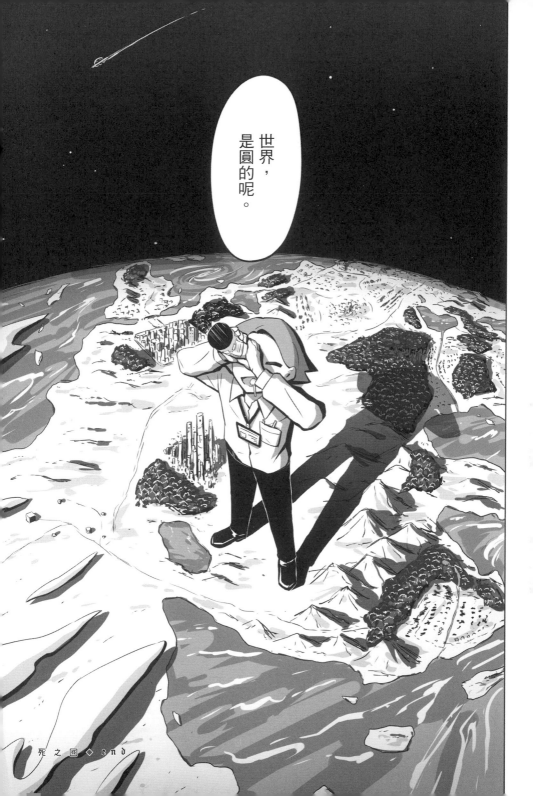

死之國 ◇ end

阿密迪歐
旅行記

Amedeo's Travels

平裝本叢書第534種
アボガド6作品集 9

作者—アボガド6（avogado6）
譯者—林于楟
發行人—平雲
出版發行—平裝本出版有限公司
臺北市敦化北路120巷50號
電話—02-27168888　郵撥帳號—18999606號
皇冠出版社（香港）有限公司
香港銅鑼灣道180號百樂商業中心19字樓1903室
電話—2529-1778　傳真—2527-0904
總編輯—許婷婷　執行主編—平靜
責任編輯—蔡承歡　美術設計—嚴昱琳　行銷企劃—薛晴方
著作完成日期—2021年　初版一刷日期—2022年2月
初版四刷日期—2023年5月
法律顧問—王惠光律師
有著作權・翻印必究
如有破損或裝訂錯誤，請寄回本社更換
讀者服務傳真專線—02-27150507　電腦編號—585009
ISBN 978-626-95338-6-2
Printed in Taiwan
本書定價—新臺幣360元/港幣120元

AMEDEO RYOKOKI (GE)
©avogado6 / A-Sketch 2021
First published in Japan in 2021 by KADOKAWA CORPORATION, Tokyo. Complex
Chinese translation rights arranged with KADOKAWA CORPORATION, Tokyo through Haii
AS International Co., Ltd.

Complex Chinese Characters © 2022 by Paperback Publishing Company, Ltd.

國家圖書館出版品預行編目資料

阿密迪歐旅行記（下）/ アボガド6 著；林于楟 譯. --
初版. --臺北市：平裝本, 2022. 02, 面；公分. --
（平裝本叢書；第534種）
（アボガド6作品集；9）
譯自：アメデオ旅行記　下
ISBN 978-626-95338-6-2（平裝）

皇冠讀樂網　www.crown.com.tw
皇冠 Facebook　www.facebook.com/crownbook
皇冠 Instagram　www.instagram.com/crownbook1954/
皇冠蝦皮商城：shopee.tw/crown_tw